Armando Carvajal

Armando Carvajal
Artífice del progreso musical chileno

Raquel Bustos Valderrama
Agustín Cullell Teixidó

www.librosenred.com

Dirección General: Marcelo Perazolo
Fotografía de cubierta: Armando Carvajal, 1951. Archivo Central Andrés Bello, Universidad de Chile. Reproducción y derechos de publicación autorizados para la presente edición.
Diseño de cubierta: BMC/NJ
Complementación de diseño de cubierta: Laura Gissi

Está prohibida la reproducción total o parcial de este libro, su tratamiento informático, la transmisión de cualquier forma o de cualquier medio, ya sea electrónico, mecánico, por fotocopia, registro u otros métodos, sin el permiso previo escrito de los titulares del Copyright.

Primera edición en español - Impresión bajo demanda

© LibrosEnRed, 2016
Una marca registrada de Amertown International S.A.

ISBN: 978-1-62915-300-1

Para encargar más copias de este libro o conocer otros libros de esta colección visite www.librosenred.com

Prólogo

Si se analizan objetivamente y en su conjunto los hechos entregados por la historiografía musical chilena del siglo pasado, redactada por distintos estudiosos, se llega a la conclusión de que un porcentaje muy alto de la música de tradición escrita del país está ligada a los nombres de dos importantes personalidades: Domingo Santa Cruz, compositor, y Armando Carvajal, violinista y director de orquesta.

Una posterior evaluación comparativa de las publicaciones confirma que ha existido un profundo desequilibro; los diferentes autores que hasta el momento se han referido al tema escribieron sobre ambas figuras de manera independiente, sin indagar en profundidad el trabajo que hicieron colectivamente. Esta situación se acentúa aún más si se considera que el número de escritos sobre Domingo Santa Cruz es sin duda mayor que el que existe sobre Armando Carvajal.

El hecho señalado queda en evidencia al leer las páginas de este volumen conformado por los trabajos de la musicóloga chilena Raquel Bustos y el violinista y director de orquesta español Agustín Cullell.

Con inteligencia, seriedad y en permanente contacto a pesar de la distancia que los separa –una radicada en Santiago de Chile y el otro avecindado en Madrid–, ambos autores lograron mantener un fructífero diálogo abordando el tema con miradas individuales pero complementarias. La investigadora, haciendo uso de los métodos y herramientas que le entrega

la ciencia que practica, y el maestro, utilizando sus vivencias como discípulo y colega, a la que agregó una amplia capacidad para evaluar la obra de su profesor, lograda través de años en contacto con el sinfonismo mundial.

Como se sabe, Raquel Bustos editó las memorias de Domingo Santa Cruz en el año 2008. Al comienzo, las revisó junto al compositor, lo que le permitió conocer de primera fuente algunos de los aspectos relacionados con la activa participación que tuvo el maestro Carvajal en un programa surgido en el seno de la Sociedad Bach –encabezada por el autor– que incrementó exitosamente la vida musical chilena de tradición escrita hasta 1973. El proyecto se caracterizó en lo esencial por responsabilizar al Estado, a través de la Universidad de Chile, del progreso de la actividad musical en todos sus aspectos.

Por su parte, Agustín Cullell, radicado en Chile entre 1936 y 1972, conoció a Armando Carvajal desde muy joven, siendo aún alumno del Conservatorio Nacional de Música de la Universidad de Chile, y luego durante su vida profesional; el privilegio de actuar primero bajo su batuta y luego como colegas le permitió apreciar de manera muy cercana su labor e interesante personalidad.

En sus investigaciones los autores recurrieron a las más diversas fuentes, tanto escritas como orales y en sus párrafos entregan un extenso cúmulo de informaciones, algunas desconocidas, que permiten al lector hacerse una cabal idea de la trascendencia que tuvo en nuestro medio artístico el maestro Armando Carvajal.

Los datos presentados llevan al lector a aceptar y coincidir con la crítica que hace Agustín Cullell al anotar en la glosa de su título que, inexplicablemente, al maestro nunca le fue concedido el Premio Nacional de Arte.

Este importante volumen se complementa con un apéndice que incluye el catálogo de obras compuestas por Carvajal y la mención de los escritos y sus conferencias ilustradas que se ha

logrado ubicar. En lo que bien podría ser una segunda sección de este anexo, los autores entregan una cronología de los conjuntos instrumentales ocasionales, orquestas identificables y orquesta nacionales establecidas que dirigió el maestro. Esta parte anticipa de manera muy apropiada el siguiente detalle de más de medio centenar de partituras para orquesta de dieciocho chilenos que Carvajal presentó a lo largo de su carrera, información que confirma su profundo interés por dar a conocer este patrimonio musical. En último lugar, se adjunta una extensa lista de obras sinfónicas del repertorio internacional interpretadas por calificados solistas nacionales, dirigidos por el maestro.

Esta publicación es una fuente de información capital debido a que, por una parte, recupera y constata el valor del trabajo de Carvajal y, por otra, entrega nuevos antecedentes del proyecto de desarrollo de la música del siglo XX en Chile, que fue comandado por este auténtico "binomio" formado por Santa Cruz y Carvajal.

Los autores del libro, que se han caracterizado por su interés en recuperar para nuestra historia los hechos y sus protagonistas, siguieron por fortuna la ruta habitual de sus investigaciones logrando a cabalidad los objetivos que se impusieron, puesto que queda ahora asegurado en la historia de la cultura nacional el nombre y la obra de un indiscutible protagonista.

Una síntesis final sobre este trabajo me permite asegurar que *Armando Carvajal. Artífice del progreso musical chileno*, de Raquel Bustos y Agustín Cullell, es una obra absolutamente indispensable en nuestras bibliotecas, que, junto con recuperar para la historia musical una olvidada personalidad que se arriesgó como muy pocos por la música de los compositores nacionales, entrega un número relevante de antecedentes para comprender y conocer a fondo lo acontecido en nuestra vida musical entre 1920 y 1973, año este último en que el famoso proyecto cultural, pionero en Latinoamérica, comenzó a ser desnaturalizado.

Como integrante de la generación de los redactores de este libro, formados en aquellos extraordinarios años de la música académica chilena, me siento honrado de haber prologado el trabajo de mis pares.

A Raquel y Agustín mis agradecimiento por sumar mi nombre a este testimonio histórico.

Fernando García

Profesor Emérito de la Universidad de Chile
Premio Nacional de Arte 2003

Primera parte

Armando Carvajal Quiroz
(1893-1972)

Raquel Bustos Valderrama

Introducción

La consolidación de la presencia de la música en la educación, la sociedad y la cultura hasta alcanzar un desarrollo no replicado en nuestra historia fue consecuencia de un movimiento que surgió paulatinamente desde los más diversos ámbitos sociales, como también del trabajo programado con una mirada a largo plazo de personalidades señeras del país. Entre estos precursores, hubo figuras destacadas que merecieron −con justa razón− acabados estudios históricos y musicológicos.

Ciertas líneas directrices tácitamente establecidas de la investigación musical chilena han postergado u omitido por muchos años episodios e nuestra historia y cercenado, en consecuencia, importantes personalidades de real trascendencia. Ello ha devenido en relatar hechos que, mirados con lenidad, han resultado sesgados e incompletos.

Domingo Santa Cruz (1899-1987), figura sobresaliente del progreso musical del siglo XX, escribió sus memorias autobiográficas que, editadas el año 2008, se alzaron como una fuente esencial para conocer algunos personajes que, con dedicación, tenacidad y entusiasmo, colaboraron en la expansión integral de esta rama de las artes. La revisión musicológica y edición de este libro me permitió recopilar información única sobre la obra de un maestro, genuinamente músico, que se incorporó al trabajo de ubicar la disciplina en el podio de la cultura nacional e internacional: Armando Carvajal Quiroz.

El múltiple trabajo que desarrolló Carvajal de manera simultánea o desfasada, como violinista solista e integrante de agrupaciones de cámara y sinfónicas; director de coros, orquestas de cámara y sinfónicas; docente, compositor, escritor, consultor, gestor, consejero musical, emisario internacional; director del Conservatorio Nacional de Música y decano de la Facultad de Bellas Artes de la Universidad de Chile abarcó numerosos estratos del quehacer institucional y privado.

Su labor estuvo inmersa en un período histórico de grandes conflictos internacionales e inestabilidad político-social de la nación, que el maestro logró sortear exitosamente en el aspecto profesional. Carvajal, sin embargo, como otros músicos chilenos, no estuvo ajeno a los ineludibles dramas e insatisfacciones inherentes a las relaciones humanas, hechos que causaron una profunda e inmerecida pesadumbre a sus años finales.

Este trabajo ordena, sintetiza y analiza las referencias directas al maestro contenidas en el libro *Mi vida en la música* de Domingo Santa Cruz Wilson, Ediciones UC, 2008, o más bien su aguda mirada, sobre parte de la vida y obra de Carvajal en los primeros cincuenta años del siglo XX. Esta personal visión fue cotejada con las escasas fuentes adicionales disponibles y mi experiencia en la investigación de la música académica chilena de la centuria pasada.

Destaco el vínculo profesional establecido con el maestro Agustín Cullell, quien, junto con proponerme investigar esta personalidad musical, estuvo abierto a dialogar, revisar y enriquecer cada una de las fases que consolidaron finalmente este volumen.

Agradezco a todas las personas que colaboraron en la búsqueda de los escasos vestigios que quedan en algunos archivos sobre la personalidad en estudio, en especial a la Jefa del Archivo de Música de la Biblioteca Nacional y personal de apoyo; a la Directora de Bibliotecas, Bibliotecaria Jefa de la Biblioteca de Música y al Centro de Musicología, reparticiones de la Facultad de Artes de la Universidad de Chile.

AÑOS DE FORMACIÓN; PRIMEROS PASOS COMO VIOLINISTA Y DOCENTE

Armando Carvajal Quiroz nació en Santiago en 1893. Sus padres fueron Juan Bautista Carvajal y Sara Quiroz. Hizo sus estudios de humanidades en el Instituto Nacional. Estudió teoría desde 1902 con el profesor José Agustín Reyes[1]; en 1904, ingresó al curso de violín impartido por el maestro José Varalla[2] en el Conservatorio Nacional de Música, entidad en la que tuvo el privilegio de contar con ayuda económica mensual del Supremo Gobierno (Sandoval 1911:60-61). Ese mismo año retornó al país el pianista, compositor y director de orquesta Enrique Soro (1884-1954), quien fue desde 1905 su profesor de piano, armonía y principios de composición, estudios que continuó con Luigi Stefano Giarda (1886-1952).

En diciembre de 1911 participó como alumno del séptimo año de la clase de violín del maestro Varalla, en la tercera y cuarta presentación de los alumnos del Conservatorio; en esta última ejecutó la primera parte del "Concierto en mi menor" de Mendelssohn, con acompañamiento de piano (Sandoval 1911 49-50). Rindió sus exámenes finales en 1912 y obtuvo el título de profesor de Violín; ese mismo año fue nombrado ayudante de la cátedra del instrumento, con dos horas de clases semanales en el Conservatorio. En 1918 fue contratado

1 Maestro incorporado a la docencia como interino en el Conservatorio Nacional de Música (CNM) en el año 1904 (Sandoval 1911: 21).

2 Alumno de Juan Gervino en el CNM, primer violín de la ópera que destacó en la enseñanza y en la vida musical del país (Pereira 1957: 207).

como profesor de Violín de la institución, cargo en el que permaneció hasta 1927.

De manera simultánea, con los estudios reglamentarios se dedicó a escribir sus primeras composiciones: *Andante para cuarteto* y *Andante Appassionato* (1907), que fueron presentadas en 1911 al maestro Enrique Soro[3].

En 1914, llegó a Chile el violonchelista holandés Michael Penha, solista y director ocasional, quien junto a Armando Carvajal y el pianista Julio Rossel (1889-?) formaron el destacado "Trío Penha", cuya labor de difusión se extendió entre 1914 y 1915. Junto al ciclo de las nueve sinfonías de Beethoven dirigido por Nino Marcelli (Stevenson 1987: 26-43), en el primer semestre de 1913, este trío contribuyó a ampliar el conocimiento de obras del clasicismo y romanticismo (Salas Viu 1951: 27-28).

En 1915 Rossel fue reemplazado por el pianista Alberto García Guerrero (1886-1959), año en que el trío ofreció en Santiago y las principales ciudades del sur del país magníficas interpretaciones de los trabajos más importantes de la tradicional literatura de los tríos con piano; en la capital se ejecutaron junto a obras para piano solo y para violín y piano los siguientes tríos: Jean Huré, *Trío Nº 1*; Beethoven, *Trío Op. 97*; Franck, *Trío en Mi* (?); Schumann, *Trío Nº 2 en fa Op. 80* y Brahms, *Trío Nº 3 en do, Op. 101* [4].

Uzcátegui consignó que Armando Carvajal "actuó como parte principal en los conciertos dados por García Guerrero en el Teatro Dieciocho, en uno de los cuales se presentó con la difícil obra de César Francke (sic)" (1919:38).

3 El catálogo de Soro incluye la obra *Rêve d'amour*, para violín y piano (1916) dedicada a Carvajal (Bustos 1976: 89).

4 En la transcripción de los programas del ciclo de cuatro conciertos en el Teatro Dieciocho, Santiago, mayo y junio de 1915. Luego de un año y medio de permanencia en el país, a fines de 1915 Penha y García Guerrero emprendieron una gira de conciertos por países de centro y Sudamérica, Nueva York y otros lugares (Beckwith 2006: 11-13, 29,33; Salas Viu 1951: 29-32).

La corporación Centro de alumnos y exalumnos del Conservatorio Nacional (1916), denominada con posterioridad Centro Ex-alumnos del Conservatorio, organizó diversos actos que mostraron las actividades de la colectividad en el salón de conciertos de la institución. Durante las audiciones de 1919 se dio preferencia a la música de cámara con la participación de un trío y un cuarteto formado por los maestros Armando Carvajal, violín; R. Cavalli, viola; Julia Penjean, violonchelo y Aníbal Aracena Infanta (1881-1951), piano[5].

En esos años, el maestro fue contratado como solista e integrante del grupo de músicos que animaban las tardes del *Tea Room* de la exclusiva tienda Gath y Chaves, local comercial santiaguino inaugurado en 1910 (Santa Cruz 2008: 89).

Además de sus labores en el Conservatorio, Carvajal se desempeñó como docente particular; su nombre apareció en la "Gacetilla musical profesional" de la revista *Música*, entre los profesores de violín que ejercían la docencia en su domicilio privado[6].

5 *Música* I/1, 1920: 14; Peña 2013: 150-181.
6 *Música* III/3, 1922: contraportada s/n pág.

Inicios de su relación con el Teatro Municipal y de su vida profesional como director de conciertos sinfónicos

El contacto de Armando Carvajal con el Teatro Municipal de Santiago, comenzó en 1915 cuando se integró como violinista y primer violín concertino de los conjuntos orquestales y de la ópera del Teatro Municipal, agrupación constituida solo para las temporadas anuales, en las que también ejerció como director ocasional (Uzcátegui 1919: 35).

Como señaló Salas Viu (1951:183), junto con las numerosas actividades que asumió el maestro en las diversas etapas de su vida profesional, mantuvo siempre la categoría de director de la orquesta de la ópera del Teatro Municipal de Santiago. En los años 1916 y 1920, actuó en Perú y Cuba como director del conjunto en sus visitas a esos países.

Suceso importante en la vida musical chilena fue el gran concierto sinfónico de 1922 que incluyó el estreno del poema sinfónico *La muerte de Alsino* (1920), de Alfonso Leng (1884-1974), en el Teatro Municipal de Santiago bajo la dirección del joven maestro, quien se reveló desde entonces como competente director de orquesta.

Durante su estadía como diplomático en Madrid, Santa Cruz recibió la noticia sobre las críticas entusiastas y las consecuencias de este acontecimiento; opinó que todo ello "[puso] en movimiento decidido a un hombre de extraordinario dinamismo como resultó ser Carvajal" (2008:108). Esta memorable actuación fue el inicio de su carrera como director de conciertos sinfónicos (Salas Viu 1951: 181).

En 1926, la Municipalidad de Santiago concretó su iniciativa de fundar una orquesta sinfónica municipal que, por razones económicas y de rivalidades profesionales de los postulantes a dirigirla, fue disuelta al año siguiente (Santa Cruz 2008: 184). El conjunto instrumental, bajo la dirección de Carvajal, ofreció ese año la primera temporada sinfónica auténtica que conoció Chile, suceso que fue el primer peldaño de su futura brillante trayectoria (Santa Cruz 1950-1951: 33-34). Esta actividad la continuó en 1928, cuando asumió la dirección de los conciertos sinfónicos organizados por el Departamento de Educación Artística del Ministerio de Educación (Salas Viu 1951: 182).

El vínculo con Domingo Santa Cruz y la Sociedad Bach

El acercamiento inicial entre Armando Carvajal y Domingo Santa Cruz (1899-1987) ocurrió en 1915. Relató Santa Cruz (2008: 41-42) que el maestro –estudiante de lujo del Conservatorio– le aseguró haberlo conocido en cierta misa o ceremonia cuando fue contratado junto a otros colegas, para dar cuerpo y calidad a la orquesta de los Padres Franceses, grupo instrumental que dirigió el joven alumno del colegio a fines de diciembre de 1914.

Cuando se inauguró la Iglesia de San Alfonso sede de los Padres Redentoristas, se cantó el *Te Deum* para coros, solistas, cuerdas y órgano (1919) de Santa Cruz (Merino 1979: 63). Para ello fue necesario contratar algunos músicos profesionales entre ellos el maestro Carvajal, que actuó como violín concertino (Santa Cruz 1950-1951: 14; 2008: 65).

A partir de la iniciativa privada de un grupo de universitarios aficionados al canto coral e interpretar a Palestrina surgió en 1917 la Sociedad Bach, liderada por Santa Cruz, entidad que desarrolló una importante labor en beneficio de la cultura musical (Salas Viu 1951: 35).

En forma gradual se unieron a la agrupación diversos músicos profesionales del país y el exterior, entre ellos Armando Carvajal, que colaboraron en el afianzamiento de sus proyectos de innovación de las actividades musicales. Algunas de las metas que se consideraron imperiosas para alcanzar estos propósitos fueron crear un coro de voces mixtas; abrir ciclos de conferen-

cias públicas; formar una orquesta sinfónica; publicar una revista musical y patrocinar una reforma educacional en la docencia general de la disciplina (Santa Cruz 2008: 148-149).

Los promotores más activos en la consolidación de estos proyectos fueron, junto a Santa Cruz y Carlos Humeres, un "tercer campeón", Armando Carvajal, que aportó conocimientos y experiencia del medio profesional (Santa Cruz 2008: 145).

Colaboraron en esta empresa diversas personalidades musicales de prestigio: Pedro Humberto Allende (1885-1959), su hermano Adolfo Allende (1892-1966), Alfonso Leng –que la presidió entre 1922 y 1923– y Werner Fischer, quienes formaron junto a Carvajal el pequeño grupo de músicos de renombre que se integró al movimiento de renovación del ambiente musical (Santa Cruz 2008: 148).

Una de las primeras actividades de difusión en las que participó el ya prestigiado director, fue en el debut del coro de la organización, dirigido por Santa Cruz, que presentó obras polifónicas, religiosas y profanas en el Teatro Imperio. El maestro contribuyó al publicitado éxito del concierto haciéndose cargo de la parte orquestal, donde "demostró dotes de excelente director" (Santa Cruz 2008: 161).

El programa se complementó con la interpretación de uno de los conciertos para dos teclados de Bach con los solistas Claudio Arrau (1903-1991) y Armando Palacios (1904-1974).

Arrau en esta visita "se adscribió a la cruzada por la divulgación de la música de Johann Sebastian Bach auspiciada por la Sociedad Bach en 1924" (Santa Cruz 2008: 154; Merino 1984: 15,19).

En un concierto posterior el pianista ejecutó en el Teatro Imperio, los dos libros de *El clave bien temperado*, audición que fue considerara "maravillosa (…) para cuanta gente culta que acudió a ella" (Santa Cruz 2008: 155).

El crítico de *El Mercurio*, Fernando Orrego, lamentó que pese a la importancia y trascendencia del concierto, la mayor parte

de los dirigentes de la educación no asistió. Esta crítica, mal recibida por el Conservatorio, fue acrecentada por la publicación de un artículo de Carvajal donde señalaba que en las fugas el pianista había exaltado la poesía y el arte expresivo, y que con seguridad no habría faltado algún sabio doctor en música que se hubiese retirado indignado porque se daba expresión a obras en las que ellos no habían visto nada más que un enjambre de combinaciones técnicas (Santa Cruz 2008:155).

Una gestión imprescindible para la agrupación musical fue buscar un director para la orquesta de cuerdas; el elegido fue Armando Carvajal, quien se incorporó además, como integrante del Directorio de la Sociedad Bach.

Santa Cruz precisó que su relación con el maestro comenzó "exactamente en 1924 (...) cuando partió nuestra batalla por la música; él con certero ojo vio lo que venía y colaboró" (2008: 608). Bajo la batuta del recién asumido director se realizó un concierto en el Teatro Comedia con obras instrumentales del barroco junto a creaciones religiosas y profanas para coro mixto del siglo XVI que dirigió Santa Cruz. El programa constituyó la primera aparición pública del coro de la sociedad.

Una vez más la crítica de *El Mercurio* ante el éxito de esta labor, atacó a los encargados de la enseñanza –el Conservatorio–, quienes deberían haber estado presentes para observar la gala como una verdadera "enseñanza musical" (Santa Cruz 2008: 160).

Previo a la primera asamblea general de la Sociedad Bach, se efectuó una sesión preparatoria que revisó el contenido del texto jurídico de la memoria que debía ser presentada a los futuros miembros de la corporación. En esta Exposición, junto con evaluar el logro de algunos objetivos fijados, se debía señalar que hubo obstáculos difíciles de solucionar, entre estos el verdadero estado de guerra con el Teatro Municipal, cuyos culpables eran la Honorable Comisión de Teatros de 1920 y la Empresa Salvati-Farren, contratista del teatro.

Otro punto importante haría referencia al estado de abandono y atraso del arte musical y a la desidia por las actividades nacionales; todas estas dificultades hacían pertinente solicitar la cancelación de esta administración. Como la exigencia era osada y de inciertos resultados, los asistentes a esta sesión consideraron prudente reducir las peticiones y solicitar solo una completa reforma del grupo directivo. No obstante se estimó necesario ratificar que la Sociedad Bach había probado ser la primera entidad de difusión cultural y, por tanto, era su deber solicitar la concesión del Teatro Municipal como base de la labor educativa (Santa Cruz 2008: 169).

Era evidente que la exigencia cuestionaba y atacaba a personas ligadas a Carvajal por vínculos profesionales y de amistad, sin embargo solo pudo expresar que dudaba del resultado favorable de la medida propuesta. Señaló Santa Cruz que la posición en contra del arte lírico italiano que dominaba en el Teatro Municipal no era compartida por el maestro que estaba interesado en lograr –en algún momento– el manejo del coliseo y sus conjuntos, mejorando e innovando el repertorio y la calidad de las óperas.

Santa Cruz subrayó:

> En nuestra larga y estrecha colaboración (...) existió de seguro y desde un comienzo, esta *fisura* del teatro lírico, que en ese entonces se identificaba con la profesión musical (2008: 166-170).

Coincidiendo con el incremento de la inestabilidad constitucional[7] a fines de 1924, se realizó la Primera Asamblea General de socios de la Sociedad Bach que aprobó la existencia de una mesa directiva, nominó a sus integrantes y determinó la constitución de una Corporación Artística. En la trascenden-

7 El presidente Arturo Alessandri Palma (1920-1925), enfrentado a dos golpes militares entre septiembre de 1924 y enero de 1925, dimitió en octubre de 1925 (Vial 2009: 1073-1082).

tal reunión se ratificó su objetivo primordial de fortalecer toda iniciativa relacionada con el registro, promoción, difusión y reformas a nivel educacional; para este propósito se eligió a los especialistas que asumirían las tareas, se aprobó el nombre de Carvajal para desempeñarse en esta labor y se nominó a los siguientes colaboradores: Margarita Thévenez (Bustos 2015: 120), Werner Fischer, Pedro Humberto Allende y Vicente Yarza (Santa Cruz 1950-1951: 23-24; 2008: 167-168).

El maestro se desempeñó con éxito en las actividades iniciadas desde 1925, año en que la fluctuación político-social –algo paradójico– hizo posible a la Sociedad encontrar los caminos para ubicar la música en un espacio adecuado y la enseñanza musical en su justa jerarquía. La ocasión fue propicia por cuanto entre las autoridades gubernamentales transitorias existía un ambiente muy favorable para acceder a cualquier petición que hiciera la entidad.

La presencia del Carvajal se consideró vital para proyectar algunos de los objetivos adicionales mencionados, en especial aquellos relacionados con la difusión. La tarea de constituir un cuarteto de cuerdas, elegir y contratar a los integrantes de una futura orquesta sinfónica –que dirigiría– fueron aspiraciones que no llegaron a concretarse. La Sociedad, salvo contadas excepciones, debió conformarse con disponer de conjuntos reunidos para actuaciones ocasionales.

Como actividad inicial de la corporación se ofreció un concierto con obras para orquesta de cámara, canto y piano del barroco, programa interesante y novedoso para la época, en el que, como relató el Santa Cruz: "Carvajal demostró una vez más no sólo su gran conocimiento de las partituras sino la finura con que él, primero en Chile, supo difundir las obras barrocas" (2008: 180-181).

En 1925 se consolidó el anhelado proyecto de ofrecer un programa con el *Oratorio de Navidad* de Bach. El maestro ayudó en todos los aspectos que involucró esta tarea, desde el lugar de

presentación, costos, elección de los solistas y el ensayo de los coros hasta el número necesario de integrantes de la orquesta y la forma de remplazar el órgano y el clavecín originales, inexistentes en el Teatro Municipal (Santa Cruz 2008: 193-194).

La gestión para disponer de este teatro se inició con bastante antelación; gracias a los cambios que hubo en la corporación municipal, la Sociedad logró la resolución de las autoridades de concederles el uso de la sala para ofrecer conciertos sinfónicos en fechas que se acordaran con el administrador. Aceptado este requisito, se extendió la autorización para usar el teatro en la ejecución del oratorio.

El éxito del concierto fue refrendado en la prensa por músicos de reconocida trayectoria, personalidades del quehacer público e institucional y la comunidad de asistentes. Los elogios se hicieron extensivos al director, quien "demostró una pericia y (...) musicalidad extraordinarias" (Santa Cruz 2008: 204-207).

Siendo un profesor del Conservatorio Nacional que había establecido fuertes vínculos con sus colegas, Carvajal debió encarar serias dificultades. El Consejo Directivo de la Sociedad Bach decidió abordar aspectos administrativos de la entidad y revisar su funcionamiento; analizar el arcaico sistema de enseñanza y, por último, evaluar a directivos y maestros, situación bastante comprometedora y de imprevistas consecuencias.

Con respecto al tema de la dependencia, la organización estimó que era discriminatorio que el establecimiento siguiera bajo la tuición del Ministerio de Instrucción Pública, por cuanto existía un Consejo Superior de Letras y Bellas Artes[8].

8 Las secciones de este Consejo eran Letras, Arte Dramático, Artes Gráficas y Plásticas, que dependían de la Universidad de Chile y la Municipalidad de Santiago (Santa Cruz 2008: 195). En 1927 el Conservatorio junto a la Escuela de Bellas Artes y el Museo pasaron a depender de la recién creada Dirección General de Enseñanza Artística del Ministerio de Educación, cuyo Consejo integró Santa Cruz en representación de la Sociedad Bach (Santa Cruz: 2008: 243,246).

Sobre los aspectos relacionados con la docencia se decidió, en una primera instancia, conversar con el director del Conservatorio Enrique Soro y solicitar la reorganización de la enseñanza ampliándola hacia materias humanísticas para elevar el nivel cultural de los educandos.

Fue importante la activa participación del maestro para concretar en 1927 algunos de los proyectos de la Sociedad Bach. En marzo apareció el primer número de la revista *Marsyas* (Peña: 1983), que entre sus secciones publicó información sobre variadas materias musicales. El maestro redactó para el N° 5 un artículo sobre aspectos técnicos de la enseñanza del violín (Carvajal 1927: 176-178) y, con respecto a la difusión general, participó en un ciclo de conferencias dictadas en la Sociedad Bach y otros centros de cultura con una disertación sobre la cultura musical chilena, que fue apoyada con la audición de obras nacionales como *Lieder*, de Alfonso Leng, y canciones de Pedro Humberto Allende[9].

Para Salas Viu (1951: 40), por la atendible postergación de la reforma del Conservatorio a causa de los sucesivos cambios e inestabilidad de los funcionarios y subalternos que se desempeñaban en los cargos gubernamentales e institucionales, la Sociedad Bach decidió crear el Conservatorio Bach, que fue reconocido oficialmente en marzo de 1927 por el Ministerio de Educación.

Se estableció la nueva institución mediante claras disposiciones en cuanto a las labores que debían asumir sus integrantes para su funcionamiento; a las reglas sobre los planes por estratos progresivos de estudios y, por último, a las normas concernientes a la programación de las materias, entre las que se debía considerar como obligatorios los cursos especializados de nivel superior. Carvajal aceptó las clases de violín junto a Werner Fischer y Pedro Humberto Allende.

9 Actividad mencionada en "Crónica musical". Conferencias, *Marsyas* I/, 1927: 301.

Ese año se recordó el centenario del fallecimiento de Beethoven. Entre sus actividades personales, Carvajal preparó para la casa comercial Gath & Chaves –que se adhirió al homenaje– un "escogido y bien ejecutado programa con el *Trío Art*[10] [que presentó] algún trío o sonata del maestro conmemorado". En esta tienda, "Carvajal (...) desarrolló [una] auténtica labor musical, encabezando un conjunto pequeño para el cual hizo arreglos de todo cuanto era viable" (Santa Cruz 2008: 237).

La Universidad de Chile encargó a la Sociedad Bach la organización de los festivales para recordar este magno acontecimiento. Los ensayos de los conciertos se iniciaron con una orquesta reunida por el maestro, cuyos ejecutantes provenían en su mayoría del Conservatorio. Ante la oposición de la escuela de música para facilitar los materiales de la orquesta, Carvajal presentó la renuncia a su cargo de profesor de violín.

Ante esta dimisión, la Sociedad publicó en *El Mercurio* la aclaración de algunos asuntos referidos a su permanente batalla con la institución de enseñanza y decidió "distanciarse de un establecimiento con el que debió tener una estrechísima conexión y (...) reemplazarlo en más de uno de sus aspectos fundamentales" (Santa Cruz 2008: 239-243). Esta tensa situación tuvo una inesperada secuela: Pedro Humberto Allende, colaborador de la Sociedad desde 1923, renunció en desacuerdo con la publicación a su calidad de miembro y profesor del Conservatorio Bach.

10 Formado por Armando Carvajal, violín; Corrado Andreola, chelo y Arnaldo Tapia Caballero, piano. *Marsyas* I/ 2, 1927: 63.

Director del Conservatorio Nacional de Música reformado

Según Santa Cruz (2008: 264), a comienzos de 1928, Carvajal le informó que, mediante un proyecto del gobierno, el Conservatorio sería reorganizado. Para estudiar y diseñar este proyecto se formó una comisión de reforma presidida por el Ministro de Educación e integrada por Domingo Santa Cruz y Armando Carvajal, junto con el director y profesores del Conservatorio[11] y los compositores Alfonso Leng y Próspero Bisquertt (1881-1959).

Ese año se consolidó la gran reforma del establecimiento, conducida por los líderes del movimiento que habían trabajado por conseguirla, transformación que se hizo "borrando todo lo existente implacablemente desde sus cimientos" (Santa Cruz 2008: 200).

De llevar a la práctica esta ambiciosa innovación, "se encargó uno de los músicos que, como director de orquesta y animador, se había distinguido entre los de mayor capacidad del grupo Bach: Armando Carvajal" (Salas Viu 1951: 42), quien, nombrado Director del Conservatorio, asumió toda la responsabilidad y compromiso que el cargo implicaba.

Santa Cruz (2008: 266) sostuvo que la nueva autoridad debió determinar la permanencia o abandono de las funciones del personal de la institución y nominar a sus reemplazantes.

11 Enrique Soro, Fernando Waymann, Carlos Debuyssère y María Luisa Sepúlveda (Santa Cruz: 2008: 264).

Gracias a su experiencia y conocimientos, con una actividad y energía asombrosas, adoptó las medidas adecuadas para continuar con el personal más idóneo y tomar decisiones importantes con respecto al alumnado.

Siguiendo el modelo de organización del Conservatorio Bach, los programas de estudio se reforzaron con clases de conjunto orquestal y música de cámara –que asumió el nuevo director– e historia de la música, que aceptó Santa Cruz.

Por su categoría superior, estos cursos fueron considerados de nivel universitario; en consecuencia ambos educadores tuvieron el "privilegio de ser los primeros profesores de música asimilados a la universidad" (Santa Cruz 2008: 265).

Al director se le encargó velar por mantener los principios pedagógicos decretados para la nueva estructura y vigilar la enseñanza, incluyendo en esta los valores establecidos por las tendencias modernas de la música; la nueva escuela debía estar destinada a ser un centro de estudio de todas las épocas, autores y tendencias.

Fue obligatoria la práctica de acompañamiento, hacer música de cámara, participar en el conjunto instrumental y, para los futuros compositores, ejercitar la dirección de orquesta.

En una entrevista a la revista *Zig-Zag* en marzo de 1928 sobre el alcance práctico del nuevo ciclo de trabajo del reorganizado plantel, Carvajal estimó como fundamental en esta reforma ampliar la educación musical a todas las clases sociales; hacer cultos, eficientes e idóneos a los egresados y conocedores de todos los adelantos que surgieran en el campo del arte y la historia de la música chilena y americana[12].

Para cumplir con estas metas, organizó e inició con éxito los Cursos Nocturnos para Empleados y Obreros, que, por primera vez, funcionaron en un establecimiento de esa índole. Accedie-

12 Anónimo. "La reorganización del Conservatorio Nacional". *Zig-Zag* N°1329, 1928: s/n pág.

ron a sus aulas todos los interesados del medio social, sin límite de edad o estudios generales previos. Al año siguiente la escuela tuvo cerca de treinta cursos para un número cercano a los trescientos alumnos, que fueron atendidos por calificados maestros. Con estos discípulos formó un coro de ciento cincuenta voces que ejecutó públicamente obras renacentistas y chilenas.

Con la anuencia del General Bartolomé Blanche, Ministro de Guerra, creó además la Escuela de Música de Banda, anexa al Conservatorio –de la que fue su director–, cuyo objetivo fue mejorar el nivel de preparación del personal musical del ejército y formar a los alumnos más idóneos para ejercer el cargo de jefes y directores de bandas.

Los conciertos sinfónicos por él organizados durante su período de director, como también los ofrecidos en los años previos, utilizaron conjuntos que se creaban para audiciones específicas dirigidas por él, batutas nacionales y extranjeras. Estas agrupaciones carecieron de una mínima estabilidad.

Un intento frustrado fue la creación en 1928 de una orquesta subvencionada por el Departamento de Educación Artística del Ministerio de Educación.

El año en referencia fue un período bastante álgido que puso a prueba su capacidad de gestión y también de adaptación a las nuevas políticas educacionales. El Ministro de Educación, Pablo Ramírez, quien se había desempeñado previa y paralelamente en otras carteras, investido como verdadero superministro, realizó una administración que abarcó la política general del país incluidas la economía, educación y el arte (Vial 2009: 1087).

Ramírez instauró una nueva Dirección General de Enseñanza Artística y eliminó importantes directivos que habían logrado mantener una estructura corporativa relativamente estable. Tuvo la intención de clausurar las escuelas artísticas, entre ellas el Conservatorio; sin embargo la vehemente, decisiva e irrevocable posición del Carvajal frente al togado de no aceptarla "salvó el Conservatorio" (Santa Cruz 2008: 283).

A mediados de 1929, en un intento de concretar uno de los proyectos importantes enunciados por la Sociedad Bach, Carvajal apoyó económicamente al Centro de Alumnos para editar la *Revista Musical*, que tuvo solo dos números. La publicación, que conmemoró los 80 años del establecimiento, tuvo la colaboración de profesores y alumnos y fue ilustrada con las fotografías de su primer director, Adolphe Desjardin, y Armando Carvajal[13].

Cerca del período se creó la Biblioteca del Conservatorio Nacional, sección de gran importancia para los proyectos de impartir la docencia a un nivel superior y acercar a los alumnos a obras capitales de la literatura universal. Diccionarios, libros, colecciones, discos, fueron libremente encargados al exterior, entre los que figuraron verdaderos "tesoros bibliográficos" (Santa Cruz 2009: 298). En la entrevista mencionada de 1928, el maestro señaló que deseaba organizar la biblioteca más completa posible con obras para el conocimiento, el análisis y los comentarios, siempre al alcance del profesorado y alumnos.

Para solucionar la débil posición de la música en la educación chilena, protegerla de los vaivenes económicos y obtener su reconocimiento como disciplina fundamental en el desarrollo humano y cultural del país, varios partícipes de su quehacer estimaron que el trabajo dedicado y los logros tangibles eran antecedentes suficientes como para ascender gradualmente hasta equipararse con otras disciplinas universitarias.

Debe consignarse que, en 1925, Enrique Soro se había acercado a esta razonable demanda al solicitar la creación de una Facultad Universitaria de Bellas Artes[14].

13 Su publicación estuvo a cargo de una comisión encabezada por Enrique Kleinman junto a Olga Solari, Hernán Lazcano, Alfredo Valdebenito y Víctor Tevah (Santa Cruz 2008: 296-297).
14 Según Pereira Salas, una entidad de tal naturaleza fue mencionada previamente por Diego Barros Arana (Santa Cruz 2008: 202,306).

En la Universidad de Chile, habían repercutido los embates del Ministro Ramírez y se encontraba en plena restructuración interna. Luego de un período de reuniones de los músicos con el Ministro de Educación Mariano Navarrete y consultas a los especialistas, surgió la necesidad de dar a la enseñanza de la música una ubicación definitiva.

En un destacado párrafo de sus memorias, Santa Cruz describió lo siguiente:

> Carvajal relató un hecho increíble que es evidentemente cierto: visitando al Ministro Navarrete con quien había establecido relaciones muy cordiales, lo encontró en el momento preciso de decidir si la Facultad de Bellas Artes era o no conveniente. Dijo el Ministro: "¿Qué le parece Armando, pondremos las Bellas Artes en el Estatuto con rango de Facultad?". Carvajal no dudó: "¡Póngala, Ministro, no tenga miedo!", y don Mariano de inmediato llamó al Subsecretario y le dijo: "¡Agregue la Facultad de Bellas Artes!". Y así se hizo (2008: 307).

Su aporte en la organización de la Facultad de Bellas Artes de la Universidad de Chile

El 31 de diciembre de 1929 se creó la Facultad de Bellas Artes de la Universidad de Chile y se disolvió la Dirección de Enseñanza Artística del Ministerio de Educación. La integraron el Conservatorio Nacional de Música, la Escuela de Bellas Artes, el Curso para Profesores de Dibujo y la Escuela de Artes Aplicadas. Con ello la actividad artística en todas sus ramas pasó a depender de la Universidad de Chile (Salas Viu 1951: 45). El primer decano fue el ingeniero, arqueólogo y etnólogo Ricardo Latcham (1903-1965), quien fue sucedido en 1931 por Armando Carvajal.

Dentro de la estructura de la reformada universidad, la organización de esta facultad fue una tarea difícil. El Consejo Universitario designó una comisión que estableció los pasos hasta constituirla, considerando la variedad de dependencias artísticas que la integrarían.

Armando Carvajal y el profesor Alberto Spikin (1898-1972) fueron comisionados por el gobierno en 1930 para realizar un viaje por Europa y Estados Unidos con el encargo de estudiar la enseñanza de la música y su organización.

Previo a concretarlo, el maestro emprendió una histórica gira al sur del país, la primera que hizo el Conservatorio desde su fundación. Los objetivos por cumplir fueron aplicar exámenes, revisar el funcionamiento de los conservatorios y academias locales, y ofrecer conciertos. El grupo fue integrado por más de cuarenta personas entre profesores y jóvenes solistas en

piano, arpa y violín, cantantes y un pequeño grupo coreográfico del curso de gimnasia rítmica de la maestra Andrée Haas (1903-1981) (Bustos 2015: 104-105). El programa de este viaje que fue exitoso en el ámbito profesional y humano: Carvajal manejó la convivencia con autoridad pero a la vez con espíritu de camaradería (Santa Cruz 2008:314-317).

Pese a no haber tenido acceso a los datos sobre los países visitados por los maestros Carvajal y Spikin, se sabe que el resultado del periplo por Europa fue de gran provecho, puesto que el recorrido tuvo gran importancia para el futuro de la música en Chile: el maestro adquirió gran número de instrumentos, entre ellos el primer clavecín que tuvo el país, y un órgano Mustel; trajo, además, partituras y música para conciertos y estudios, y proveyó a los cursos de historia de la música y análisis de una victrola ortofónica y una proyectora alemana que permitieron realizar clases más variadas y amenas (Santa Cruz 2008: 326-327).

Durante la ausencia de Carvajal, hubo una preocupación real de los músicos de orquesta por la postergada creación de un conjunto estable. El profesor del Conservatorio Ferruccio Pizzi[15] había formado la Asociación Orquestal de Chile, que ofreció algunos conciertos y prestó su colaboración en los ofrecidos por la Sociedad Bach.

Fue ineludible que, a su regreso, el maestro se enfrentara a diversas situaciones urgentes de atender; sin embargo varias quedaron pendientes a la espera de las posibilidades que ofrecería el nuevo año académico.

No obstante hubo importantes realizaciones; entre ellas, creó con el apoyo universitario el primer cuarteto de cuerdas costeado por fondos públicos que, junto con ofrecer conciertos en el Salón de Honor de la Universidad, fue autorizado por el

15 Crónica. "El profesor Ferruccio Pizzi ha muerto". *RMCh* XIV/41, 1951: 86-87.

Consejo para realizar audiciones pagadas en la Sala del Conservatorio y dejó un porcentaje a la Universidad[16].

El maestro realizó en enero de 1931 una segunda gira a Valparaíso, Viña del Mar y ciudades del sur del país, actividad que se caracterizó por priorizar los conciertos sobre la parte pedagógica. El viaje fue financiado por el Ministerio de Educación, cuyo ministro titular envió felicitaciones al director Carvajal por el éxito de su misión (Santa Cruz 2008: 336).

A comienzos de octubre hubo un hecho de gran trascendencia: un decreto gubernativo reconoció al Conservatorio Nacional de Música como el único organismo que por su probada idoneidad y la indiscutible competencia de su director –asesorado por tres profesores activos– debía asumir la dirección técnica de la enseñanza de la música y el canto en los establecimientos dependientes del Ministerio de Educación. De este modo, el grupo formado por Carvajal y sus consejeros pasó a resolver todo lo concerniente a planes y programas de la educación primaria y secundaria, como también los estudios que prepararían a los futuros maestros.

Aseveró Santa Cruz:

> Nunca se dieron mayores atribuciones al Director del Conservatorio, que fue así transformado en un verdadero Director General de la Música del país (2008: 334-335).

[16] Integrado por los profesores Werner Fischer, violín y Adolfo Simek-Vojik, violonchelo y los alumnos Víctor Tevah, violín II y Raúl Martínez, viola (Santa Cruz 2008: 334).

Sus esfuerzos por establecer los conciertos sinfónicos. Carvajal decano de la Facultad de Bellas Artes

En el ambiente cultural capitalino surgió una vez más la necesidad de crear los conciertos sinfónicos permanentes. La llegada del cine sonoro –en un período de crisis mundial que también dañó la economía nacional– privó a los músicos de una permanente fuente de ingreso; pianistas improvisadores y maestros de pequeños conjuntos que sonorizaban las películas mudas debieron evaluar la posibilidad de emigrar o bien buscar otro medio de subsistencia.

Con el propósito de difundir el conocimiento de las artes en todas las facultades y en el medio social, el departamento de Extensión Artística restablecido por la Universidad, la ayuda económica de la Universidad de Chile y la cooperación del Conservatorio Nacional de Música, hicieron posible establecer –previo a la gran crisis recesiva generalizada del país– los conciertos sinfónicos regulares. Se dio la partida en ese entonces al primer concierto sinfónico universitario, con la batuta en manos de Armando Carvajal.

Santa Cruz narró:

> Oír cada semana programas diferentes y hechos con el eclecticismo moderno conque Carvajal los concebía resultaba realmente maravilloso. Además (…) él estudiaba sus obras a fondo [y] aprovechando sus grandes dotes de intérprete, [pudo] preparar un repertorio que (…) resulta asombroso para haber sido dirigido por una sola persona y en gran mayoría compuesto por estrenos. (2008: 341).

A mediados de 1931, en su calidad de director del Conservatorio, abrió la perspectiva a los músicos y, en especial a los compositores nacionales, de constituir la sección chilena de la Sociedad Internacional de Música Contemporánea (SIMC). Los invitados a integrarla fueron profesores del establecimiento previo a la reforma y antiguos miembros de la Sociedad Bach que se reunieron en una sala del vetusto edificio del Conservatorio.

Carvajal se refirió, en una extensa exposición, a la importancia que tenía la SIMC en el desarrollo de la música contemporánea, por lo que era anacrónica la ausencia del país en la organización; agregó que, en su viaje a Europa, había conversado con altos dirigentes de la organización sobre el nivel alcanzado por la música chilena; en consecuencia, una solicitud de incorporación se presentaba en un buen momento para ser aceptada.

La proposición del maestro fue aprobada por unanimidad y se determinó crear la filial nacional. Sin embargo, conforme con las prácticas del organismo internacional, en ella serían admitidos únicamente los compositores, ejecutantes y críticos musicales que "[simpatizaran] con las tendencias actuales del arte" (Santa Cruz 2008: 356-358).

Demostró la historia que esta frase fue lapidaria no solo para el intento de Carvajal de reunir en esos años a los compositores, sino que instauró una brecha definitiva entre las futuras generaciones de músicos y creadores nacionales.

La caída del gobierno de Carlos Ibáñez, el segundo semestre de 1931, fue el inicio de graves trastornos nacionales. La ciudadanía enfrentó el fuerte régimen dictatorial instaurado desde 1927 y exigió la devolución de los derechos públicos infringidos. Estos hechos tuvieron una fuerte repercusión en la organización y dirección de la Universidad de Chile, que desembocó en la renuncia del rector Gustavo Lira (1930-1931), pronto remplazado por el Rector Accidental Pedro Godoy

(1931-1932)[17] y el término del Consejo Universitario, que pasó a manos de algunos profesores, que a la vez fueron ascendidos a decanos.

Armando Carvajal fue designado decano de la Facultad y mantuvo su condición de director del Conservatorio.

No bien instalado en su nuevo cargo, debió enfrentar una crisis interna: profesores y alumnos de la Escuela de Bellas Artes protestaron unánimemente por su nominación y no aceptaron ninguna mediación o reorganización. La orden de clausura de la escuela por indisciplina, que ordenó el decano designado y respaldó el rector, no apaciguó los ánimos.

Esta situación se regularizó cuando Carvajal fue elegido decano titular por unanimidad de los académicos y miembros docentes de la Facultad de Bellas Artes –con su voto personal en blanco– en sesión del 14 de octubre de 1931.

Una referencia certera a su desempeño como decano está en el texto de Santa Cruz (2008: 349) cuando señala que Carvajal, haciendo valer la relevancia que tenía el cargo asumido, enfrentó de manera muy inteligente la violencia de los ataques de profesores y alumnos que se oponían a su designación y se expidió con propiedad en los debates del Consejo Universitario. Agrega Santa Cruz que el director en sus claras, progresistas y enérgicas intervenciones, y con un criterio certero y seguro manejó con una impresionante rapidez mental los aspectos administrativo-jurídicos de la menospreciada legislación imperante.

Las actividades de la orquesta sinfónica que se reanudaron en tan crítico momento fueron trascendentes, si se considera que Carvajal subió a la tarima como director del Conservatorio Nacional y de la orquesta, y decano de la Facultad de Bellas Artes (Santa Cruz 2008: 354).

17 Entre Lira y Loyola, se desempeñó como rector, por escasos meses, Armando Larraguibel.

En la Asociación Nacional de Conciertos Sinfónicos y director de la Orquesta de la Asociación

Liderados desde su cargo de director del reformado Conservatorio, los conciertos sinfónicos convergieron hacia la creación de la Asociación Nacional de Conciertos Sinfónicos, entidad particular legalmente constituida que se formó con el apoyo de socios, instrumentistas y adherentes de diversos medios sociales. La organización contó con la tutela y el respaldo económico del gobierno y fue patrocinada por la Universidad de Chile y su Facultad de Bellas Artes. Carvajal fue designado director Artístico de la Asociación y director titular de la agrupación instrumental denominada "Orquesta de la Asociación Nacional de Conciertos Sinfónicos". Con el acreditado respaldo detallado, la entidad y el cuerpo de maestros integrantes pudieron sostener temporadas de conciertos estables hasta el año 1938 (Salas Viu 1951: 51-52; Santa Cruz 2008: 354-357).

Los ciclos de audiciones que realizó el maestro bajo el patrocinio de la Asociación constituyeron un "hecho histórico que [ligó] su nombre a una de las más esenciales transformaciones de la vida musical chilena" (Santa Cruz 2008: 539). El ámbito de la difusión de estos conciertos se extendió de manera muy exitosa a las principales ciudades del centro y sur del país.

Salas Viu manifestó que la orquesta de la Asociación pudo en breve tiempo disponer de un repertorio considerable que abarcó obras conocidas del catálogo clásico, romántico y de músicos modernos, estos últimos no incluidos en conciertos sinfónicos previos. Por otra parte, el grupo instrumental reali-

zó una amplia difusión de la música de los compositores chilenos, cerca de "todo lo que de algún relieve se había producido en la música contemporánea dentro del terreno sinfónico" (1951: 52-53).

Carvajal dirigió la mayoría de las funciones, ciento setenta y nueve de un total de doscientos diez; un número ostensiblemente menor fue conducido por otras batutas nacionales y directores extranjeros visitantes. En las temporadas estuvieron presentes solistas vocales e instrumentales de prestigio nacional e internacional[18].

El *Boletín Latinoamericano de Música*, editado en Montevideo, publicó en 1937 un artículo que incluyó un minucioso detalle de la labor de la orquesta y en consecuencia de la Asociación entre 1931 y 1936. Este trabajo redactado por María Aldunate (1937: 179-196) complementó y ordenó los registros que hicieron en el período diversas publicaciones nacionales[19].

Se debe considerar que el impacto de la gran crisis mundial del año 1929 repercutió en Chile entre los años 1930 y 1932. Pese a ello y los episodios políticos nacionales de 1932 –ampliados en los siguientes párrafos–, no se alteraron los conciertos sinfónicos y el desarrollo de la enseñanza: "la incipiente vida musical de ese tiempo no sentía tragedia en el cambio social e institucional anunciado" (Santa Cruz 2008: 376).

18 Otros directores chilenos: Juan Casanova (1894-1976) y Víctor Tevah; extranjeros; Eduardo van Dooren, Theo Buchwald y Burle-Max. Solistas chilenos: Rosita Renard, Blanca Hauser, Claudio Arrau, Arnaldo Tapia Caballero, Armando Palacios; extranjeros: Bruno Moisevich, Jacques Thibaud, Roman Totenberg, Ricardo Viñes (Salas Viu 1951: 54 nota*).

19 El resumen final de los conciertos señaló que, del número total mencionado, ciento cincuenta y cuatro se realizaron en Santiago, y cincuenta y seis en provincias. Se interpretaron en total un mil sesenta y cuatro obras, ciento cincuenta y dos en primera audición (Aldunate 1937: 195).

Armando Carvajal en cargos paralelos

Decano de la Facultad de Bellas Artes de la Universidad de Chile; director de la Orquesta de la Asociación Nacional de Conciertos Sinfónicos; director del Conservatorio Nacional de Música

Fue este un conflictivo período universitario: de sucesión de rectores; llamados a reuniones del Consejo Ejecutivo; citaciones a constituir comisiones de reforma y reestructuración de la Universidad y sus facultades y de amenazas de disminución de los aportes públicos en desmedro de los sueldos de profesores y administrativos.

Para el historiador Vial, esta situación en la casa universitaria fue solo el reflejo de la difícil etapa que se desencadenó en el país luego de la caída de Carlos Ibáñez y el gobierno de Juan Esteban Montero –diciembre de 1931 a junio de 1932–, derribado por conspiraciones surgidas de diversos sectores políticos "socialistas, ibañistas, militares ambiciosos y aventureros sueltos" (2009: 1098-1099). Durante el período hubo juntas, cuartelazos, presidencias y vicepresidencias provisionales, entre ellas el período llamado "de la República Socialista", que duró doce días[20] y los denominados "cien días" del gobierno del "presidente provisional" Carlos Dávila.

20 Durante esos días gobernó una junta de tres miembros: Eugenio Matte, Carlos Dávila y el general Arturo Puga, que la presidía. Ministro de Defensa y líder de la República fue Grove "que despertó una inmediata empatía popular" (Vial 2009: 1098).

Esta época de anarquía concluyó con la segunda llegada a la presidencia de Arturo Alessandri Palma (1932-1938).

Realidad evidente y de larga data era que los músicos esperaban que un nuevo orden público los ubicara en una posición que jamás habían conseguido y que otros campos artísticos –como las bellas artes y las artes aplicadas– poseían en abundancia: categoría, trabajo estable y remuneraciones adecuadas. Las juntas de gobierno e incluso Dávila desearon para las artes un ministerio de la cultura con editorial, radio y teatro del estado. Concretar estos proyectos fue siempre el más profundo deseo de Carvajal (Santa Cruz: 2008: 376).

Consignó también Santa Cruz (2008: 362-363) que la Universidad inició en estos años un proceso de reforma que procuró hacer cambios fundamentales en una corporación considerada caduca. Desde fines de 1931 se venía estructurando una comisión mixta de reforma constituida por profesores, alumnos y egresados. Desde un comienzo se advirtió una polarización de las tendencias: una conservadora-tradicional y otra proclive a una reforma, integrada, entre otros, por el decano de Derecho Juvenal Hernández; de Filosofía, Luis Galdames, y Armando Carvajal, personalidades que constituían el ala izquierda del Consejo Universitario.

Un proyecto elaborado por esta comisión como era el camino oficial no fue enviado al Consejo Universitario y se entregó directamente al Ministerio de Educación, repartición estatal que lo devolvió al Consejo.

Este inusual trayecto de la documentación, en apariencia un leve error, tuvo una repercusión en decisiones laborales posteriores de Carvajal difíciles de esclarecer. Juvenal Hernández, ante problemas de salud del rector Godoy, asumió la vicerrectoría e inició así un dilatado gobierno universitario (1933-1953), el más largo en la historia de la Universidad de Chile después del de Andrés Bello (1843-1865).

Las memorias de Santa Cruz no explican las razones que el maestro habría tenidos para renunciar a su cargo de decano;

las siguientes son las líneas del capítulo denominado "Término del decanato de Carvajal", que comienzan:

> En sus terrenos propios, Armando Carvajal dejó algunos adelantos e intentó una colaboración con la República Socialista y con todo el Consejo, renunciar él mismo al Decanato (2008: 375-376).

Previo a dejar su alta investidura, aseguró el financiamiento de los Cursos Nocturnos del Conservatorio y el aporte separado en el presupuesto para las cátedras que ejercía de Conjunto Instrumental y Música de Cámara.

Relató Santa Cruz:

> Al verdadero término de su mandato, Armando Carvajal fue objeto de una calurosa manifestación de reconocimiento y gratitud. El 24 de julio, en el desaparecido restaurante Lucerna, frente al Banco de Chile, se le ofreció un almuerzo. "Nada más justo que este homenaje a quien se debe casi por entero todo lo hecho tanto en la enseñanza como en lo que se refiere a los conciertos". Carvajal cumplía su décimo aniversario de Director de Conciertos Sinfónicos, y con este motivo el homenaje señaló una época histórica "desde que es el primer chileno que llega a la verdadera maestría frente a una orquesta". Autoridades del Ministerio de Educación, estaban presentes junto a numerosos escritores, artistas plásticos, compositores, ejecutantes, como Claudio Arrau y Ricardo Viñes. El gran poeta Pedro Prado expresó: "Carvajal es el hombre que ha sido dócil a su destino y que ha sabido encarnarlo para grandes cosas".
>
> Hubo adhesiones de casi todos los Ministros de Estado, Subsecretarios, directores de prensa, etc. Fue un bello momento en que Carvajal recibió el apoyo colectivo de la ciudadanía, representada por gentes de los más diversos niveles. Alfonso Leng, cuyo poema había revelado diez años antes el talento del festejado, estuvo estrechamente unido al homenaje (2008: 377).

A fines del mismo mes, el Consejo Ejecutivo −que presidió la educación superior hasta el retorno a la normalidad cívica en 1933− acordó restablecer la vigencia del estatuto de 1931 y convocó el Claustro Pleno y las facultades para nombrar en propiedad al rector y los decanos. Carvajal, en su calidad de profesor más antiguo, reasumió el decanato y tuvo una activa participación hasta la elección en propiedad del rector Juvenal Hernández.

En estos escasos días que volvió a asumir la decanatura, el maestro se enfrentó a una conflictiva situación. Comenzó con una protesta de los universitarios con graves desórdenes y consignas revolucionarias que incitaban a la violencia. La idea de recurrir a la fuerza pública para apaciguar los ánimos −acogida por varios decanos− fue enfáticamente rechazada por el decano transitorio, su posición fue que antes de utilizar esa alternativa prefería renunciar; en su opinión si un funcionario no contaba con el ascendiente moral para imponerse, debía resignar sus funciones. Recomendó prudencia y averiguar el origen de las dificultades conversando con los alumnos[21].

21 Por esos días Carvajal viajó a dirigir unos conciertos al sur del país y fue reemplazado por Carlos Humeres (Santa Cruz 2008: 429).

Retorno a sus actividades predilectas: el Conservatorio y los conciertos sinfónicos

Concluido este breve período:

> Armando Carvajal se consagró nuevamente al Conservatorio y a la pesada tarea de los conciertos sinfónicos en los que, junto a merecidos triunfos, sufriría injustos y vergonzosos ataques (Santa Cruz 2008: 382).

Una preocupación particular del maestro fue introducir innovadoras alternativas a la enseñanza de la ópera. Dirigió las presentaciones de los cursos del Conservatorio en estrenos y reposiciones; colaboraron en forma destacada en estas actividades la cantante, maestra de ópera del Conservatorio y compositora Emma Ortiz (1891- 1974) (Bustos 2013: 163-168; 2015: 43-44.) y la pionera del arte coreográfico en el país, Andrée Haas (Bustos 2015: 104-105), formada por Jacques Dalcroze. Se constituyó en un hecho trascendental la presentación, en 1932, de Hänsel y Gretel, de Humperdinck.

El ocaso de la Sociedad Bach se hizo palpable en este período; en su ordenación final como entidad gremial y cultural, Carvajal fue incluido solo en la sección de los ejecutantes. Como esta decisión no respondió a sus expectativas, se concentró en la temporada sinfónica y el Conservatorio, y presentó su renuncia a la corporación (Santa Cruz 2008: 415-418).

El primer Concurso Anual de Composición, creado por la Facultad de Bellas Artes, se realizó a fines de 1932. El jurado fue integrado por Domingo Santa Cruz que lo presidió, Ar-

mando Carvajal, Próspero Bisquertt y Luis Mutschler. En las diversas categorías fueron premiados Pedro Humberto Allende, Samuel Negrete (1893-1981) y Carlos Isamitt (1887-1974). Durante el año 1933 –como se señaló en páginas anteriores– la Asociación Nacional de Conciertos Sinfónicos alcanzó el pleno cumplimiento de sus objetivos. El maestro, con una dedicación ejemplar al estudio y a la orquesta, hizo de este período una verdadera clase magistral que llegó a alumnos, profesores y académicos de todos los ámbitos nacionales. Santa Cruz afirmó:

> Fue una época magnífica. Con Carvajal formábamos ya aquel legendario binomio y funcionaba éste en perfecto acuerdo: él desde el Conservatorio, yo desde la Facultad y la Universidad, en la cual teníamos la más poderosa influencia de nuestra historia cultural (2008: 419).

Los ya aludidos problemas que debió enfrentar se iniciaron cuando sus detractores cuestionaron al Directorio de la orquesta por estimar que se había hecho mal empleo de la subvención del Gobierno –financiada por la Ley de Cesantía– bajo el pretexto de no ser cesantes todos los ejecutantes de la orquesta.

Transformada la reconvención en un litigio legal, las acusaciones no fueron acogidas. Sin embargo, pese a que el cargo era falso e instigado por móviles políticos, hubo un daño en el prestigio y la honra del maestro, más aún cuando esta situación trascendió desde la esfera judicial a la universitaria y a las instituciones musicales involucradas[22].

Se realizó en Santiago, en 1934, la Segunda Conferencia Interamericana de Educación auspiciada por el gobierno, que contó con la asistencia de delegados de los países de América y un observador español. La Facultad presentó un nutrido

22 "Pro y contra del arte" [Editorial Anónimo]. *Revista de Arte* II/7, 1935: 1-2 (Santa Cruz 2008: 425).

programa con actividades de la Escuela de Artes Aplicadas y una gala del Conservatorio Nacional de Música, que demostró la multifacética labor de su director (Santa Cruz 2008: 456-459).

El habitual concierto de fin de año presentó parcialmente la primera parte de *La pasión según San Mateo*, de Bach; el programa fue estimado como un brillante triunfo de esta primera escuela musical.

La permanente preocupación por la ausencia de una adecuada enseñanza de la música en las escuelas y liceos del país, estrechamente vinculada a la formación de maestros idóneos, se reactivó entre 1933 y 1935, año este último en que la Facultad de Filosofía reconoció la correspondencia del Conservatorio como entidad competente para educar a los futuros profesores. Esta instrucción –incrementada por un seminario de pedagogía obligatorio asumido por Luis Mutschler, sucedido con posterioridad por Carvajal– sería complementada con los estudios exigidos por el plan de estudios del Instituto Pedagógico y conduciría a la obtención del título de Profesor de Música. El año 1937 el Instituto incorporó el primer alumno (Santa Cruz 2008: 482).

Con respecto a la orquesta de la Asociación Nacional de Conciertos Sinfónicos y sus directores invitados, Santa Cruz estimó que Buchwald, joven maestro llegado de Viena, era sin duda un magnífico director con el oficio de la escuela alemana, que hacía de la orquesta un gran órgano sin registros débiles; con su estilo vigoroso, subrayaba los bronces con una sonoridad de sello wagneriano; en suma, un director de buena cepa, especialmente dotado para las obras clásicas[23].

23 Buchwald compartió con Carvajal la temporada de 1935; en 1936 dirigió cuatro conciertos y estrenó obras chilenas. Viajó a Lima en 1938 y logró que el Presidente del Perú le encargara fundar la Orquesta Sinfónica Nacional de Perú, inaugurada el 11 de diciembre de ese año (Santa Cruz 2008: 543-545).

Las siguientes líneas de Santa Cruz son testimonio de las dificultades que empezó a enfrentar el maestro nacional:

> La presencia de Buchwald despertó "la infaltable mala índole antinacional que (...) intentó disminuir la estatura de nuestro compatriota". La actuación de Carvajal –continuó– sirvió para realzar al maestro chileno, representante del director latino, con un particular trabajo del color de cada instrumento. Pese a ello, debido al trato injusto y las calumnias el maestro "se alejó de los conciertos y se ocupó de la dirección de una serie de grandes obras corales" (2008: 543-546).

Se compensaron, en parte, las reducidas temporadas que se le asignaron con las giras a ciudades del sur del país, financiadas, en el traslado de la orquesta, por el Ministerio del Trabajo.

Con el propósito de ordenar el funcionamiento de la música, la Facultad creó en 1935 una comisión de estudio integrada por profesores de todas las categorías y una delegación de alumnos que revisaría el reglamento que regía el Conservatorio –dictado en el período de Ibáñez de 1928–, medidas que habían pasado a ser inoperantes para articular con las disposiciones que provenían del Ministerio de Educación y la Universidad.

La comisión redactó un nuevo estatuto en el que se dictaminó que el director asumía su autoridad acorde con el nivel en que ejercía sus funciones docentes y quedaba bajo la absoluta responsabilidad del decano.

Se estableció que los objetivos principales del establecimiento eran la enseñanza de la música en todos sus grados, con líneas directrices hacia la creación artística, la interpretación musical y la especulación musical superior: la musicología.

Un punto destacado estableció que en la enseñanza debía haber decidida preocupación por el estudio, protección y difusión del arte nacional.

Con respecto a la subordinación del director al decano –en opinión de Santa Cruz– fue puntual y restrictiva, por cuan-

to él había depositado su total confianza en Carvajal, consiguiendo así que las labores marcharan en forma disciplinada y coherente.

Al hacer referencia al último punto de proteger la composición chilena, explicó que esta había sido la razón para que junto con Carvajal insistieran en la inclusión de esta música en los programas de estudio y en las audiciones (Santa Cruz 2008: 479-480). La propuesta de un nuevo reglamento fue aprobada a fines del año y entró en vigencia en 1936.

La actividad sinfónica del año 1935 estuvo circunscrita a las presentaciones de la Orquesta Sinfónica Nacional, que mantuvo el mismo número de conciertos del año precedente. Luego de tres años de presentarse en el Teatro Municipal (1931-1934), el grupo instrumental se trasladó al Teatro Central, que como ventaja poseía adecuadas condiciones acústicas y mayor capacidad que el coliseo municipal. Los conciertos más notables fueron los realizados por el director Fritz Busch[24].

En cuanto a actividades en el teatro del Conservatorio, con la inclusión de su orquesta y coros, la participación de profesores de instrumentos, dispersos integrantes de la Sociedad Bach, y un coro femenino creado por Filomena Salas (1900-1964) (Bustos 2015: 143-145), se estrenó en homenaje a Bach la *Misa en si menor*, complementada con obras de cámara preparadas y dirigidas por Carvajal (Santa Cruz 2008: 489-490).

Con el interés de rendir un homenaje a Domingo Santa Cruz por ser el iniciador de la cultura musical del país y a Armando Carvajal por haber realizado una fecunda labor desde la creación de los conciertos sinfónicos, el Consejero de la Legación del Tercer Reich les comunicó que el gobierno de Hitler había acordado otorgarles una alta condecoración y sendos regalos.

24 El Teatro Municipal anunció que la orquesta que dirigió Busch había sido *especialmente armada*, pese a que más del noventa por ciento de sus integrantes pertenecía a la Orquesta Sinfónica Nacional (Santa Cruz 2008: 543).

Sin acuerdo previo entre los galardonados, la distinción y obsequio fueron rechazados (Santa Cruz 2008: 490-491).

Al término del año, el maestro se vio una vez más enfrentado a ataques personales que se hicieron extensivos a la Facultad. Un ofensivo folleto denominado *La desorganización de la Facultad de Bellas Artes*, escrito por Héctor Melo Cruz –eterno postulante a director de orquesta–, que aludía a unas antiguas acusaciones y una querella judicial, llegó a manos del Consejo Universitario que, coincidiendo con la Facultad de Artes, rechazó en forma unánime el lenguaje procaz y el ataque extemporáneo en perjuicio del director del Conservatorio.

Estas complejas y ofensivas situaciones relatadas, que bien podrían extenderse en un futuro cercano hacia otros músicos, dejaron en evidencia que era imperioso crear una organización que reuniera y respaldara a los compositores y lograra prestigio en el país y el exterior.

Para ello, en agosto de 1936, las autoridades musicales convocaron a una reunión que dio fisonomía a la Asociación Nacional de Compositores, reconocida legalmente en 1937. El directorio se formó con Pedro Humberto Allende, presidente; Domingo Santa Cruz, secretario, y Samuel Negrete, tesorero (Santa Cruz 2008: 475).

Para el autor de las *Mi vida en la música*, los años 1936-1937 nadie de peso añadió prestigio a la vida musical; en 1938 hubo una temporada única en el Teatro Central; en el concierto de mayo, el discípulo y reemplazante eventual de Carvajal, Víctor Tevah, "subió en forma oficial al pupitre" (2008: 544).

Un hecho desafortunado sucedió en 1938: "La Asociación terminó en julio para no levantarse más con cinco ejecuciones (...) de la *IX Sinfonía* de Beethoven, su canto de cisne, que Carvajal hizo en buena forma" (Santa Cruz 2008: 546).

Ello significó la pérdida de los recursos aportados por la Asociación y los apoyos fiscales para continuar con su orquesta y la labor de difusión. Su fugaz retorno en 1939 fue un gran acontecimiento en el que, bajo la conducción de Carvajal, repitió el *Oratorio de Navidad*.

A partir de una iniciativa de los miembros de la extinta orquesta, se organizó la agrupación instrumental transitoria denominada Orquesta Sinfónica Nacional, que continuó los conciertos en coliseos de Santiago y Valparaíso. Fue dirigida por Tevah y Casanova, y algunos directores invitados. Carvajal solo se hizo cargo de la dirección en la Temporada Oficial de Verano de 1939 y en una gira de 1940 a ciudades del sur del país.

El último período de los conciertos sinfónicos fue pródigo en música de cámara. En 1937, se intentó establecer la Sociedad de Música de Cámara del Conservatorio, proyecto liderado por Carvajal que no prosperó; por fortuna, este repertorio de obras tuvo una favorable difusión –muy valiosa – a través de las trasmisiones radiales.

Otra actividad destacable fue la realizada en la sala de conferencias de la Escuela de Bellas Artes y luego en el Teatro del Conservatorio, que ofreció una selección de obras con melodías medievales, un concierto de guitarra, dúos para viola y piano, música para clavecín, conciertos espirituales y obras de compositores chilenos, todas interpretadas por jóvenes valores nacionales.

Un acontecimiento importante en este ciclo fue que, por primera vez, Carvajal se presentó en al ámbito académico como compositor. Se estrenó su obra *Cuatro piezas para niño*, para piano, interpretada por un profesor o profesora del Conservatorio.

Esta partitura fue ampliada y arreglada con posterioridad para orquesta de cámara. En opinión de Santa Cruz (2008: 497-837), estas pequeñas miniaturas –que revelaban buen

gusto, en su delicada versión para un grupo de cámara– bien podrían ser ubicadas "dentro de un estilo muy orientado hacia lo francés"[25].

Como compositor, Carvajal se limitó a escribir escasas obras para coro, canto y una para piano que, como se ha detallado, fue "ampliada y arreglada para un grupo de cámara". Por ello es inexacta la afirmación incluida en el *Diccionario de la Música Española e Hispanoamericana* (1990: 271), que señaló "Trabajó en especial el género sinfónico, en el que algunas obras tienen un claro sentido pedagógico"[26].

La obra *Ocho piezas para niños* para orquesta de cámara está incluida en el *Catálogo de compositores chilenos. Partituras Microfilmadas* (1989)[27]. En dicho catálogo, el ballet para orquesta de cámara *Milagro en la Alameda*, estrenado en octubre de 1957 por el Ballet Nacional Chileno, se adjudica erróneamente al compositor; un porcentaje de su música "aproximadamente 30 de los 70 minutos" incluida una cueca, pertenecieron al compositor Héctor Carvajal, su hijo. Los setenta minutos restantes fueron valses vieneses de Joseph Bayer (Ehrmann 1957: 453).

El decano de la Facultad y el director del Conservatorio viajaron en 1938 a participar en la conmemoración del IV Centenario de Bogotá, donde el maestro tuvo a su cargo varios conciertos de divulgación de las obras de Leng, Allende y Santa Cruz. Junto con el festival musical se abrió un concurso interamericano

25 La *Revista de Arte* II /11, 1936, publicó en un anexo musical *Cuatro piezas para piano*: "Miniatura"," Ronda", "Tristeza" y "Marcha ", dedicadas afectuosamente a Domingo Santa Cruz. La versión para orquesta de cámara se amplió con cuatro trozos: "Canon a la 5ª inferior", "Canción de cuna ", "Greca" y "Tonada triste".
26 Santiago Vera Rivera. "Carvajal Quirós, Armando". *Diccionario de la Música Española e Hispanoamericana*. Madrid: SGAE, 1990: 270-271.
27 En bibliografía.

que entregó distinciones en diversos géneros. En cámara fueron premiadas las *Ocho piezas para niños*, de Carvajal, y *Tres piezas para violín y piano* (1936), de Santa Cruz (Merino 1979: 68).

Al examinar la actividad coral integral del país, hubo con antelación, una secuencia de hechos que pavimentaron el camino para que 1939 fuera un año de actividad excepcional: la fundación del Coro Polifónico de Concepción en 1934 (Minoletti 2000: 89); los coros que nos visitaron en 1936[28]; la iniciativa de Carvajal en 1938 de fundar, con el apoyo del rector, un coro de alumnos de varias escuelas de la Universidad de Chile (Santa Cruz 2008: 491); la presencia en el país del *Ambassador's Choir* [29] y, por último, la fundación en la década de los treinta del más antiguo grupo coral universitario por Juan Orrego Salas (1919), en la Universidad Católica (Minoletti 2000: 91).

Junto con miembros del coro inglés, el Conservatorio ejecutó el *Magníficat* en el Teatro Central. El masivo trabajo coral coincidió con los diversos conciertos preparados por el establecimiento en homenaje a sus noventa años de existencia.

Ampliaron los conciertos corales conmemorativos las siguientes presentaciones: en el teatro del establecimiento, se ofreció la audición de obras para piano, dos pianos y para coros del compositor y pianista René Amengual (1911-1954) bajo la dirección de Carvajal; en el Teatro Municipal, se realizó un Festival de Danzas creado por Andrée Haas, que programó Canción de la tierra, con música de Béla Bartók y Ma mére l'Oye, de Ravel; la selección entregó al público la forma original de esta serie de pequeños episodios que –hasta la fecha– se habían presentado solo en su versión sinfónica. Pese a su modesta instalación, el establecimiento cumplía sus funciones como centro docente y de extensión musical.

28 El coro vienés *Knabenchor* de la Catedral de San Esteban y el conjunto ruso Los Cosacos del Don.

29 Coro dirigido por el embajador británico Sir Charles Bentinck, religioso y músico (Santa Cruz 2008: 492).

Santa Cruz opinó sobre estas actividades lo siguiente:

> Aquí se mostró otro aspecto de la labor de Carvajal, que muy pronto tendría brillante futuro en el Instituto de Extensión Musical (2008: 495).

Una entrevista concedida por Carvajal a la revista *Zig-Zag* en mayo de 1939 permite enlazar estas actividades llevadas a cabo por el Conservatorio con su objetivo personal más amplio de consolidar el ambicioso proyecto de hacer de la música un bien cultural de toda la nación.

La publicación sintetizó su opinión sobre el rol que debía cumplir en la sociedad; para el director, la música como expresión cultural desempeñaba una gran función social de unión y cohesión, por ello el Conservatorio debía dar a conocer no solo la música del mundo, sino también aquella que tocaba el sentimiento de las masas. Esta debía ser complementada con la producción chilena, que debía tener especial preferencia por estimular a los compositores nacionales.

Señaló además que la creación de orfeones populares, según el modelo de los coros del Conservatorio, era el medio más importante para extender la cultura musical hacia el pueblo. No aceptó en sus respuestas adherirse a la artificial estratificación de la producción musical, el público lego debía acceder a las obras calificadas en un plano superior, intercaladas con la "música criolla", que se destacaría de manera natural por ser una producción genuina del pueblo.

Respondió además que los conciertos al aire libre en espacios y auditorios amplios y conectados con la naturaleza –había varios en la capital – servirían para atraer al público, que podría disfrutar del placer espiritual de escuchar música.

El entrevistador finalizó su artículo con el siguiente párrafo:

> Así nos habla este gran artista (…) abandonamos su escritorio meditando en que el actual Gobierno, de extracción eminentemente popular, debe y tiene la obligación de preocuparse

de este problema [de la difusión] que atañe a nuestra cultura y que tanto bien puede hacerle al pueblo[30].

A fines de 1939, se realizó una variada gama de las actividades proyectadas hacia la comunidad: conciertos orquestales, de cámara, corales y ballet. Si bien fue esta una labor desvinculada del Conservatorio, contó con la colaboración de sus músicos.

La *Revista de Arte* (1934), publicación de la Facultad de Bellas Artes, destinada a ser una revista nacional de la cultura centrada en las artes, puso término a su publicación en 1939, año en que se creó el *Boletín Mensual* de la "Revista de Arte", órgano de investigación y análisis destinado a ser la continuidad de la publicación original. Los escasos números publicados estuvieron a cargo de Domingo Santa Cruz, director, y Vicente Salas Viu, como jefe de redacción; Armando Carvajal formó parte de los cuatro miembros del Comité Directivo.

Aunque hubo grandes *éxitos,* fue este un año muy crítico para la música nacional; se desencadenó una polémica entre los maestros de la orquesta de la Asociación, integrada también por algunos docentes del Conservatorio y la Directiva de la Asociación Nacional de Conciertos Sinfónicos.

Los primeros legalmente organizados, con reglamentos y estatutos que le permitían intervenir y determinar su línea de acción, acordaron renunciar de forma indeclinable a su calidad de "socios ejecutantes" y reprobaron las orientaciones de la gestión en relación con la categoría y estabilidad de los integrantes. Víctor Tevah, como presidente, encabezó la lista de los firmantes del manifiesto, que fue enviado a la entonces presidenta de la organización. Junto con ello, en una desafiante actitud, Víctor Tevah leyó directamente el documento

30 "La buena música necesita estar al alcance del pueblo. Habla Armando Carvajal", anónimo, revista *Zig-Zag*, Santiago, 01/05/1939: s/n págs. Biblioteca Nacional Digital. Armando Carvajal (acceso 29/01/2015).

a los denunciados. La respuesta del directorio, firmada entre otros por Carvajal y Santa Cruz, fue de rechazo absoluto al escrito considerado falso, ofensivo e inaceptable; el grupo de instrumentistas recibió en forma unánime un voto de censura (Santa Cruz: 584-584).

Se inició entonces una etapa de cargos, descargos, recriminaciones e intervención de numerosas instituciones: la Universidad de Chile, que respaldó a la Asociación y la Alianza de Intelectuales –recién formada por Pablo Neruda–, sociedades artísticas, gremios del magisterio y de obreros, que defendieron a los profesores. Luego –algo inevitable– se llegó al terreno personal. Por una parte, el líder de los demandantes recibió ataques duros y ofensivos y, por otro, los encausados fueron censurados con rudos epítetos. El terremoto que destruyó en enero de 1939, la zona comprendida entre el Maule y el Bío Bío, en especial Chillán y Concepción, obligó a mantener una tácita tregua a la contienda.

Luego de este solidario intervalo, las publicaciones de prensa se reanudaron; las dirigió Eduardo Lira Espejo, en ese tiempo ligado a la política de extrema izquierda; en su opinión, la Asociación, pese a sus conciertos populares y giras, era una entidad aristocrática, exclusiva, con programas solo de élite y lejana del pueblo (Santa Cruz 3008: 586).

Si bien la acción emprendida por los maestros puso en tela de juicio y ofendió a profesores del Conservatorio y su Director –y en consecuencia a la Universidad de Chile– el Consejo Universitario, haciendo caso omiso de ello, se reunió con los músicos y llegó a los siguientes acuerdos, que fueron comunicados por el rector, Juvenal Hernández: reconocimiento del "carácter universitario" de la Asociación Nacional de Conciertos Sinfónicos; disposición para continuar con las gestiones en favor de la proyectada ley Nº 6696, que dio forma al Instituto de Extensión Musical, y mantención de las audiciones con los respaldos económicos anuales asegurados. Los maestros cen-

surados aceptaron la oferta y presentaron excusas por lo que pudo ser ofensivo en sus cargos, pero se negaron a colaborar en los conciertos. La renuncia de los componentes de la orquesta produjo inevitablemente la paralización de las temporadas universitarias.

Santa Cruz estimó que el proceso terminó sin pena ni gloria:

> Tanto fragor no condujo a nada. En enero Carvajal estaba dirigiendo pacíficamente la Orquesta Sinfónica Nacional en Valparaíso y dictada la Ley 6696, nadie volvió a recordar los desagradables meses de 1939 (2008: 584-587; 590).

Su participación en la génesis del Instituto de Extensión Musical. Director de la Orquesta Sinfónica de Chile

A fines del año 1939, se cerró un importante capítulo de la historia musical del país, el de las iniciativas autónomas o semiautónomas. Las funciones fueron asumidas por el Estado a través de la Universidad de Chile, a cuyos servicios se anexó el Instituto de Extensión Musical en 1942. Carvajal colaboró activamente en la creación de la nueva entidad, de la que fue nombrado director artístico.

Las condiciones de la vida musical llegaron en marzo de 1940 a un punto tan crítico que marcó el inicio de otro período; todo se modificó, los conciertos sinfónicos cambiaron de dirección y jerarquía; la orquesta, que pasó el ineludible examen de los directores extranjeros, se consideró competente y en el podio empezó a revelarse el joven maestro Víctor Tevah.

Al despacharse la Ley N° 6696, el maestro realizó una gira por las ciudades del sur con la Orquesta Sinfónica Nacional, en vísperas de constituirse, en 1941, la Orquesta Sinfónica de Chile (Santa Cruz 2008: 547).

En los días en que se aprobó por el Parlamento la existencia del Instituto de Extensión Musical, tuvo lugar un congreso de músicos convocado por el compositor Pablo Garrido (1905-1982), secretario general del Sindicato de Músicos. Esta autoridad gremial en pleno Frente Popular se preocupó de la profesión musical y se inquietó por el numeroso grupo de ejecutantes independientes que serían marginados por la nueva ley, que favorecería solo a los músicos incorporados al Instituto de Extensión

Musical. En el congreso, al que asistieron Santa Cruz, Carvajal y Orrego Salas, se redactó una proposición que se haría llegar al presidente Pedro Aguirre Cerda. Nada se logró frente a los siguientes proyectos político-artísticos que tenía el gobierno: la formación de la agrupación llamada Defensa de la Raza, otro titulado Aprovechamiento de las Horas Libres y la creación de la Asamblea de Intelectuales, convocada en 1940 por el Presidente de la República (Santa Cruz 2008: 627).

En enero de 1941, se realizó en el Teatro Municipal el concierto-ceremonia, que inauguró las actividades de la Orquesta Sinfónica de Chile con la presencia de Armando Carvajal como director.

Las actividades artísticas del Instituto, después del concierto inaugural, se ofrecieron en Viña del Mar y Valparaíso, ciudades que recurrieron a la Municipalidad de Santiago en solicitud de ayuda para la subvención de varios maestros extranjeros que asumirían la dirección de la orquesta, junto con algunos directores chilenos.

La primera temporada oficial se inició bajo la batuta de Erich Kleiber; otros maestros participantes fueron el polaco Grzegorz Fitelberg, el francés Albert Wolff, el argentino Juan José Castro y el colombiano Guillermo Espinosa.

La orquesta dirigida por Carvajal inició la primera gira a ciudades del sur patrocinada por el Instituto. Visitó Rancagua, Linares, Concepción, Temuco, Osorno y Valdivia, donde presentó conciertos populares y educacionales dedicados a alumnos de colegios (Santa Cruz 2008: 626-627).

Las actividades del período fueron brillantes: los conciertos sinfónicos sin contar actuaciones orquestales en la ópera, sobrepasaron el centenar; en toda esta labor, Armando Carvajal tomó una parte fundamental, pero sin duda la llegada de Kleiber, seguida de otros directores extranjeros, eclipsó su bien ganado prestigio. Fue una situación que algunos vieron venir sin remedio (Santa Cruz 2008: 648).

El maestro fue invitado en 1942 a dirigir la Orquesta del SODRE en Montevideo, donde ofreció un exitoso programa con obras de compositores chilenos. A su regreso por Buenos Aires, se presentó en el Teatro Colón e hizo algunas gestiones para invitar a Chile un maestro de coros y el personal idóneo que darían forma a una futura escuela de arte lírico. Esta iniciativa, que fue pospuesta, la ofreció con posterioridad a la Junta Directiva del Instituto de Extensión Musical.

Cuando Claudio Arrau visitó Chile ese mismo año, vio el boceto de unas variaciones para orquesta sola de Santa Cruz y le solicitó hiciera de ella un concierto para piano y orquesta que estrenaría en Estados Unidos. En el verano de 1943, "con el sabio parecer y aliento de Armando Carvajal" (Santa Cruz 2008: 843), finalizó la partitura que denominó *Variaciones* en tres movimientos para piano y orquesta, estrenada a mediados de ese año por el pianista Hugo Fernández con la orquesta dirigida por el generoso director (Merino 1979:71).

La postergación, el alejamiento del Conservatorio y el ocaso

Subrayó Santa Cruz:

> Armando Carvajal, el brillante artífice de las reformas de 1928 y excelente creador de los conciertos sinfónicos populares, a los que entregó su vida, se vio en la obligación, una vez fundado el Instituto de Extensión Musical de continuar frente a la orquesta.
>
> No fue fácil para las autoridades del Instituto asignarle el lugar que le correspondía. Como sucedió muchas veces el embrujo de la batuta, los aplausos, la vanidad de sentirse llamado "maestro" trastornaban a algunos compositores chilenos, que se sentían con derecho a ocupar el estrado de Carvajal. Si bien a fines de 1940 había sido designado Director Artístico del Instituto y luego Director de la Sinfónica, sus inquietudes continuaron. Los ataques le hicieron pensar establecerse solo en el Conservatorio (2008:704).

Empezó para el director nacional una etapa muy difícil; la llegada de grandes directores extranjeros; la disminución del número de conciertos que se le asignaron y, por sobre todo, la pérdida de la entusiasta y respetuosa acogida del público le presagiaron algo inevitable: pasar a ocupar un segundo o tercer plano.

El ambiente incómodo que se creó no solo para él sino también para los escasos directores nacionales se acrecentó debido a que, en forma sistemática, la comparación fue negativa.

Especificó Santa Cruz en *Mi vida en la música*:

> [Erich Kleiber] no congenió con Carvajal, ni desperdició oportunidad de dejar caer algunas gotas de veneno en un ambiente extasiado con él (...). Que Carvajal no igualaba a Kleiber (...) a nadie cabía duda; por eso mismo no tenía justificación sembrar descrédito en torno a quien llevaba realizada una titánica labor cuyos frutos cosecharon quienes fueron subiendo al pupitre desde el verano de 1941.
>
> Fritz Busch adoptó una posición totalmente opuesta a la de su ilustre competidor; pese a ello el drama básico continuó. Hasta el surgimiento de Víctor Tevah, las batutas chilenas quedaron muy en segundo plano.
>
> Siendo director desde 1932, Carvajal se vio una década después en situación de suspenso, a la espera de las disminuidas fechas que podían asignársele; esto fue artística y humanamente desolador. Por otra parte, su filiación política comunista le cerró una carrera que esperaba y habría cumplido con brillo en Europa y Estados Unidos, país este último que le negó la visa (2008: 705).

Otro detalle, al parecer nimio, que lo acomplejó fue la habitual dirección de memoria de los maestros visitantes. No había en ello dificultad alguna, ya que en sus giras repetían en exceso los mismos programas y conocían las obras nota a nota. Carvajal había realizado una trayectoria priorizando la difusión, creado programas y dirigiendo todo cuanto se le solicitaba de obras desconocidas del repertorio mundial y, muy en especial, de estrenos de partituras de los compositores chilenos.

Se constató que en 1943 Carvajal ofreció una temporada excepcional, manejando la orquesta con gran destreza y todo de memoria (Santa Cruz 2008: 762-763).

El rector de la Universidad le otorgó una licencia del Conservatorio el año 1942, escuela a la que deseaba regresar; sin embargo la autoridad universitaria reconoció que, por una

parte, el Conservatorio era menos importante que el Instituto y por otra, su presencia ante la orquesta era indispensable. Durante su ausencia del plantel educacional fue remplazado interinamente por Samuel Negrete.

En enero de 1943, decidió renunciar a su labor docente-administrativa y fue nombrado en propiedad director de la Orquesta Sinfónica de Chile. En marzo del mismo año, Samuel Negrete, fue elegido director del Conservatorio (1943-1947); su período marcó un reposo después del dinamismo de Carvajal y fue sucedido por René Amengual (1947-1954).

La Facultad y el Consejo Universitario expresaron al maestro calurosos agradecimientos al dejar el establecimiento; había puesto fin a su brillante desempeño directivo-docente de doce años. Como ocurrió con otros directores, al abandonar su cargo fue designado profesor extraordinario (Santa Cruz 2008: 847).

La ley que dio vida al Instituto señaló los organismos que era obligatorio establecer. En 1943, la Junta Directiva evaluó el proyecto ya mencionado gestionado ahora por Armando Carvajal junto a Arturo Alessandri Rodríguez, vicerrector de la Universidad de Chile –entusiasta aficionado de las temporadas líricas– de crear una escuela de coros y arte lírico, que sería la base de las temporadas del Municipal y que contaría con un coro estable y cantantes que trabajarían en forma permanente.

La Junta acordó fundar el nuevo organismo con carácter provisorio, nombrando a Alessandri y Carvajal como delegados para cooperar en las temporadas. El maestro dirigiría la nueva escuela supliendo con ello su menor actividad sinfónica[31].

31 La Secretaría de la Escuela se entregó a Alfonso Izzo Parodi; Jorge Pauly fue designado director de Escena y el maestro austríaco Wolfgang Vaccano asumió como director del Coro. Izzo Parodi, procedente de Concepción, quedó luego en el Instituto trabajando en la oficina de Armando Carvajal (Santa Cruz 2008: 809).

Se aceptó el proyecto y con el respaldo económico de subvenciones, préstamos, donaciones y otras ayudas de la Municipalidad y el Gobierno, la Escuela de Coros y Arte Lírico funcionó en forma excelente en la Temporada Lírica de 1943. A fines del año, las contribuciones y apoyos se terminaron, por ello la Junta acordó clausurarla y desahuciar al personal. El cierre del plantel fue una verdadera derrota para el maestro, frustración que trató de disimular, "sin embargo le causó un daño psicológico irremediable" (Santa Cruz 2008: 809-8010).

El año 1944, la Junta que reemplazó al inicial Consejo del Instituto de Extensión Musical introdujo modificaciones a su reglamento. Mediante la nueva normativa se integraron a ella a Carvajal y Alfonso Izzo, que asumió la secretaría, y se nombró a Víctor Tevah "director ayudante" de la Orquesta Sinfónica.

Para Santa Cruz, fue este el último año normal de Carvajal; dirigió cuatro programas de temporada e hizo giras con un total de veintiuna audiciones. Fue anunciado en 1945 para varios conciertos, pero solo pudo dirigir en forma magnífica el primero; luego cayó en un estado de depresión progresiva que le hizo dejar en forma gradual su trabajo. Su familia, preocupada, lo hizo permanecer en reposo en el hogar y someterse a exámenes médicos (2008: 763).

Una visión distinta de la situación del maestro y sus actividades está registrada en los primeros números de la *Revista Musical Chilena* (1945). La "Crónica musical", en su gran mayoría redactada por su calificado director, el musicólogo español Vicente Salas Viu, consignó la presencia de directores extranjeros invitados por el Instituto a dirigir importantes conciertos ofrecidos en la capital, con una escasa presencia de Carvajal, Tevah y Casanova. Sobre Carvajal y sus actividades, la revista señaló como sigue:

> Hay que agradecerle la severidad, muy lejos de toda actitud espectacular, y el entusiasmo con que persigue su labor de

ensanchar hacia más amplias perspectivas la cultura musical del público chileno. Un director como él, a quien se debe un noventa por ciento del progreso experimentado por esta cultura en los dominios de la música sinfónica, podría con facilidad detenerse en los límites del éxito seguro que le depararía su labor bien lograda de muchos años. Mas Carvajal ama sobre todo su arte, continúa planteándose nuevas exigencias y de todos los caminos elige el más arduo. No es necesario subrayar lo laudable de esta actitud, excepcional además cuando son tantos los directores de orquesta y los ejecutantes que adoptan la contraria, para limitarse al cultivo de veinte o treinta obras, renta segura de una gloria precaria[32].

El párrafo precedente sirve también para evaluar comparativamente el trabajo de Carvajal con respecto a otros directores, en especial los invitados foráneos. La "Crónica musical" del mismo año se refirió a la presencia de Erich Kleiber en los conciertos ofrecidos en el Teatro Municipal, quien habría provocado los máximos fervores del público chileno. Agregó la revista que por desgracia Erich Kleiber defraudó las esperanzas, tan justamente puestas en él, por sus partidarios más rendidos. El programa ofreció lo más trillado del repertorio habitual del maestro, obras jamás ejecutadas con un descuido semejante por un director, en las que incluso sus buenas cualidades se transformaron en defectos, dada la forma como dirigió; como por ejemplo, la frialdad puesta en la siempre repetida 7ª Sinfonía de Beethoven, que no fue por cierto muy académica en su verdadero ser (S.V. [Salas Viu] 1945:23-24).

Todo lo anterior permite aseverar que la presencia del maestro frente a la Orquesta Sinfónica era por esos años muy apreciada por el público y bien evaluada por los especialistas; estaba además plenamente activo, asumiendo con responsabilidad el trabajo profesional encomendado.

32 Crónica. "Conciertos". *RMCh* I/2, 1945; 33-35.

Dentro de los objetivos de las actividades del Instituto, quedó establecido que debía contribuir a la cultura nacional a través de las giras del grupo instrumental a las principales ciudades del país, destinadas al público general y en especial a los alumnos de liceos y escuelas públicas. Cumpliendo con ello a cabalidad, fuese por asuntos de coordinación con los directores visitantes o por asuntos específicos del repertorio programado, fue demasiado evidente la segregación de los directores nacionales de las temporadas de la capital.

En 1945 se realizó en el Estadio Nacional un acto en homenaje a Rusia, organizado por la Asociación de Intelectuales. Participaron artistas y políticos y la Orquesta Sinfónica de Chile, dirigida por Carvajal, que interpretó los himnos de Chile y Rusia. Asumiendo que la orquesta debía ser neutral, las autoridades de la época manifestaron su profundo desacuerdo y molestia.

Carvajal y el pianista Armando Palacios viajaron en 1946 a Buenos Aires, donde se inició un complejo episodio que, una vez más, mostró el permanente desacuerdo entre los intereses de los maestros de una orquesta –en el momento la Orquesta Sinfónica de Chile– y la Junta Directiva del Instituto.

Estos incidentes sucedían en el álgido momento de un país políticamente dividido, ambiente que podría facilitar que nuevas figuras apoyadas por los partidos políticos más fuertes del momento pasaran a dirigir la actividad musical de Chile.

Según Santa Cruz, hacía bastante tiempo que Carvajal había insinuado su propósito de reorganizar el Instituto y removerlo del cargo de director. Para ello se valdría de sus nuevos apoyos políticos del partido comunista, al que se había incorporado (2008: 761).

La orquesta, que deseaba resolver situaciones puntuales en su beneficio, encontró en Carvajal apoyo y adhesión a las peticiones, sin embargo el maestro exigió postergar la presentación de la demanda hasta que asumieran el nuevo presidente Gabriel González Videla y su ministro de Educación.

En antecedentes de lo sucedido, el rector Hernández se reunió con Santa Cruz y Carvajal, quien ratificó su posición frente a la máxima autoridad universitaria. El rector recomendó una futura reunión entre las partes involucradas que fracasó por la inasistencia del maestro. A pesar de ello, fue posible conciliar posiciones entre la orquesta y el Consejo del Instituto. Esta situación tuvo serias consecuencias en la relación del –desde entonces– fragmentado "binomio".

En una nueva reunión conjunta con el rector el maestro, adhirió en forma sorpresiva y con grandes elogios al voto de confianza que Hernández entregó a Santa Cruz, quien escribió con posterioridad: "La amistad, muy verdadera y larga, mantenida con Armando Carvajal terminó para siempre" (2008: 762).

En años posteriores, Carvajal aseguró no haber tomado parte en ningún ataque ni iniciativa política contra el Instituto y su director.

Relató Santa Cruz como sigue:

> Los años 1945 y 1946 fueron (…) dramáticos. Tuvimos la desgracia de ver enfermarse y luego retirarse a Armando Carvajal, el auténtico fundador de los conciertos sinfónicos y héroe de muchas nobles batallas. Estaba, por otras razones muy diversas, en vísperas de retirarse. Pocos vieron tan de cerca como yo el derrumbe progresivo de este amigo, hombre valioso y esforzado, cuya salud no resistió la prueba (2008: 705,751, 759-762).

Una vez más resulta algo paradójico lo expresado por Santa Cruz si se considera que Vicente Salas Viu registró que Carvajal dirigió con reiteración en este período la Orquesta de la Ópera del Teatro Municipal durante las temporadas de septiembre y que había trabajado en "un buen número de los estrenos y representaciones del Cuerpo de Ballet del Instituto de Extensión Musical desde 1945 a 1947" (Salas Viu 1951: 183).

Carvajal hizo uso de dos sucesivas licencias en 1947 y se jubiló el 17 de marzo de 1948. Aun cuando estaba ya al margen de la entidad, estuvo de acuerdo con la posición de Santa Cruz de aceptar la división de la Facultad (2008: 715)[33].

Durante el bienio 1949-1950 se sucedieron los debates en torno al alcance práctico del Premio Nacional de Arte, al que Armando Carvajal fue presentado sin éxito (Santa Cruz 2008: 855). A la fecha, el galardón se había otorgado a los compositores Pedro Humberto Allende (1945) y Enrique Soro (1948)[34].

Carvajal participó en la Temporada Oficial de la Orquesta Sinfónica de Chile de 1951 con un primer concierto dedicado íntegramente a Debussy y un segundo en que presentó –entre otras obras– sus *Ocho piezas para niños*, para pequeña orquesta[35]. Con respecto al primero, denominado "Festival Debussy", la *Revista Musical Chilena* señaló que el concierto fue dirigido por

Carvajal después de haber permanecido varios años alejado de las actividades de director y agregó que su reaparición no contribuyó a mejorar el prestigio que se ganara gracias a la amplia labor desarrollada en el país. El cronista agregó que ello era explicable considerando el excesivo tiempo que había estado distanciado de la dirección de orquesta y el público[36].

Entre los últimos registros de sus apariciones, se estipula que 1959 fue invitado a dirigir la Orquesta de la Universidad Nacional de Cuyo durante los festejos del vigésimo aniversario

33 Se suprimió la Facultad de Bellas Artes y se crearon en su remplazo la Facultad de Ciencias y Artes Musicales, que reunió a todos los organismos musicales, y la Facultad de Artes Plásticas.

34 El año 1980, lo recibió el director Víctor Tevah, discípulo y sucesor de Armando Carvajal.

35 Crónica. "Estrenos de la Temporada Sinfónica de 1951". RMCh VI/40, 1950-1951:82-93.

36 Conciertos. "Dos conciertos sinfónicos bajo la dirección de Armando Carvajal". *RMCh* VI/40, 1950-1951: 118-119.

de la entidad, ocasión en que presentó un programa con la *Obertura Festiva* (1948) de Juan Orrego Salas y sus *Ocho piezas para niños*[37]. Ofreció junto a lo anterior un curso sobre Apreciación Musical.

A fines de 1967, dirigió el primer concierto de la Temporada de Primavera de la Orquesta Sinfónica de Chile, en cuyo variado programa, repitió su mencionada obra de cámara[38].

37 Noticias. "Armando Carvajal y Blanca Hauser actúan en Mendoza". *RMCh* XIII/60, 1959: 147.

38 Dirigió obras de Gluck, Debussy, Sibelius y Dukas. Crónica "Conciertos de Primavera". *RMCh* XXI/99, 1967: 90.

Párrafos finales

Reitero algunos párrafos fundamentales de las memorias *Mi vida en la música* que permiten entrever, aunque sea arbitrario hacerlo desde el testimonio de un solo actor, un destello de la relación humana de estos personajes desde un próspero trabajo conjunto hasta el quiebre total.

Santa Cruz describió los comienzos de los años treinta como sigue:

Fue una época magnífica. Con Carvajal formábamos ya aquel legendario binomio y funcionaba éste en perfecto acuerdo: él desde el Conservatorio, yo desde la Facultad y la Universidad en la cual teníamos la más poderosa influencia de nuestra historia cultural (2008: 419).

Casi quince años después anotó que la ruptura entre ambos se selló el año 1946, luego de un engorroso incidente narrado en páginas de este libro, cuando recibió unas postergadas disculpas de parte de Carvajal, un amigo que creyó leal y que lo había calumniado. En ese encuentro, Santa Cruz le expresó que la confianza no era recuperable sin hechos tangibles y actos concretos de rectificación, y le puntualizó: "El conflicto surgido no es tan simple que pueda borrarse con palabras". Agregó en el último párrafo de este relato: "La amistad, muy verdadera y larga, mantenida con Armando Carvajal terminó para siempre" (2008: 762).

Pasaron cinco años, Carvajal le envió en aquel tiempo una carta para intentar una reconciliación. La respuesta a la mi-

siva finalizó con esta frase: "le digo que este resentimiento social suyo nunca lo ignoré, pero preferí creer; tuve que creer en usted, porque de otro modo nada se habría hecho y lo hecho fue en gran medida obra común" (2008: 764).

El último párrafo de esta misma página registra la siguiente reflexión:

Hay un detalle curioso, en nuestra fraternal amistad y pese a que lo ensayamos, jamás pudimos tratarnos de tú. Había algo invisible, tácito, que señalaba fronteras: sociales, profesionales, culturales, y esto siendo él un hombre de gran inteligencia y capacidad (2008: 764).

Debo destacar, reconocer y agradecer en Santa Cruz su honestidad profesional como también su probada conciencia de la validez del registro histórico. Sin los datos contenidos en sus memorias –todos de excepcional proyección para futuras investigaciones– no me habría sido posible reconstruir la trayectoria de esta importante personalidad musical chilena.

Raquel Bustos. Santiago, 2015

Segunda parte

Mis recuerdos sobre una figura excepcional del movimiento sinfónico en Chile

Agustín Cullell Teixidó

El insigne músico chileno que por sus grandes realizaciones y trayectoria profesional más se mereció el PREMIO NACIONAL DE ARTE.
Nunca le fue concedido.

Mi primer contacto con él tuvo lugar en marzo de 1938. Yo tenía entonces nueve años y me presentaba al examen de admisión para ingresar a la Carrera de Violín en el Conservatorio Nacional de Música. Por supuesto, no tenía conocimiento alguno de aquel medio, solo unos pocos comentarios de mi madre cuando ella, de adolescente, inició sus estudios de piano, años antes de regresar a España.

Como si se tratara de una sucesión de imágenes, mi memoria conserva en detalle todo lo relacionado con aquel día. Mi primera impresión fue al contemplar la fachada de ese vetusto edificio situado en la calle San Diego esquina Cóndor; recorrer a continuación el largo e inhóspito pasillo que conducía a lo que en su tiempo debió haber sido un jardín interior, del que solo quedaban un par de palmeras, circundado este por elevados corredores con salas de clase a su alrededor. De ahí, atravesando un paso cubierto, se accedía a un segundo patio –también circundado por salas de clases–, donde, en una gran aula colindante con ambos espacios, se realizaban las pruebas de admisión. Yo portaba

mi pequeño violín con el que un año antes había iniciado mis estudios.

Cuando llegó mi turno, fue el propio Armando Carvajal, presidente de la Comisión, quien se encargó de realizar las clásicas pruebas auditivas: reconocer ritmos y entonar notas ejecutadas al piano. Luego me hizo tocar uno de los ejercicios del método que portaba conmigo. Alguien de la comisión, integrada por la plana mayor de los profesores de violín, Werner Fischer, Luis Mutschler, Víctor Tevah y Ernesto Ledermann, me preguntó qué había motivado mi interés por estudiar esa carrera; si era solo por decisión personal o me la habían impuesto. Mi respuesta fue que al escuchar un concierto de Mischa Elmann en el Teatro Central (1937), había decidido ser violinista.

Al poco tiempo, ya inmerso en el ambiente del Conservatorio, me hice asiduo a las clases de Orquesta, o Conjunto Instrumental, como indistintamente se las conocía. Estas tenían lugar en la magnífica sala de conciertos en forma de herradura, a imitación de un teatro de ópera en pequeño, en la que yo escuchaba el ensayo desde una de aquellas elegantes butacas tapizadas en terciopelo rojo –al estilo imperante–, instaladas en palcos, platea baja y alta; una auténtica joya y lo único realmente valioso de toda esa ruinosa construcción.

Me sentía atraído por las clases-ensayo y las instrucciones que daba Armando Carvajal, cuya personalidad comencé a conocer y apreciar desde entonces. Del conjunto de sus cualidades, sobresalía en primer término su proverbial rigor en todo orden de cosas. En este sentido, aun cuando parezca un tanto excesivo, recuerdo el extremo cuidado que dispensaba en velar por la estética de la orquesta, que implicaba desde el modo de sentarse de cada instrumentista, hasta su actitud corporal al momento de tocar; y de ahí a su inflexible exigencia en cuanto a puntualidad y rendimiento. Intolerante en grado sumo ante cualquier desidia en el estudio de las partes or-

questales; sobre todo con los errores de ejecución cuando una obra llevaba practicándose un determinado tiempo. Entonces montaba en cólera y de inmediato ordenaba al alumno abandonar el ensayo, lo cual era calificado como ausencia. Incurrir en estas faltas de manera continua podía acarrearle al afectado la cancelación de su matrícula. Cabe recordar que Armando Carvajal era el director del Conservatorio.

Asistido por la pianista acompañante Eliana Valle, a mediados de 1940 participé en una de las audiciones de alumnos interpretando el *Concierto en la menor*, de Vivaldi. Era mi primera presentación pública en esa admirable sala de conciertos, desde cuyo palco de honor –situado en el segundo piso sobre la entrada principal– a principios de 1891 el presidente Balmaceda junto a sus ministros presenció su inauguración, oportunidad en la que se estrenó el *Réquiem*, de Verdi (Arrieta Cañas 1927: 30, 34).

Como era habitual en todas las presentaciones de alumnos, el palco contaba con la presencia del director del Conservatorio, la entonces inspectora general, Rebeca Blin, y los profesores jefes de cátedra. Al finalizar el acto, Werner Fischer, mi profesor, me indicó que al día siguiente el director requería mi presencia en su oficina. No me informó el motivo y tampoco lo pregunté. En esos tiempos los estudiantes, y con mayor razón los que aún no llegábamos a la adolescencia, solo cumplíamos órdenes sin más, en perfecta sintonía con la disciplina germana imperante. Admito que antes de ingresar a la oficina de la dirección me hallaba bastante inquieto.

Carvajal era un hombre a cuya recia personalidad unía un carácter severo e imperativo, parco en palabras, que imponía respeto con su sola presencia. Me quedé de pie frente a su escritorio y tardó unos instantes en dirigirme la palabra, actitud que era habitual en él y acentuaba su perfil dominante. "Me gustó su versión del Vivaldi. Quiero que lo toque en uno de los conciertos populares que la orquesta –entonces llamada

Sinfónica Nacional– tiene programados para septiembre en el Teatro Caupolicán. Cuento con el visto bueno de su profesor… ¿de acuerdo?".

Actuar de solista en un concierto con orquesta siempre constituía una de las grandes aspiraciones para quienes, desde muy jóvenes, nos estábamos formando en una carrera instrumental, y yo, claro, no era una excepción. El hecho de que se me brindara esa oportunidad me produjo una enorme euforia, como si ello me introdujera ya en el Olimpo de los virtuosos. Bueno, tenía solo once años y a los grandes violinistas los llevaba fijos en mi mente. Participé en el concierto, pero no sin experimentar en los ensayos, al acelerar yo un tanto nervioso el ritmo en el tercer movimiento, el genio impaciente de Carvajal: "¡Mire la batuta, joven!... ¡vamos, mantenga el ritmo!". Afortunadamente, durante la presentación no se produjeron incidentes, y al finalizar solo me dirigió un escueto "Bien". Werner Fischer tuvo palabras más estimulantes.

Ese mismo año abandonamos la vieja casona de San Diego para trasladarnos a una señorial casa de calle Compañía, lugar en el que más tarde (1960) se inauguraría el nuevo y aberrante edificio que actualmente ocupa la Facultad de Artes de la Universidad de Chile. También en aquel año de 1940 se produjo otro importante acontecimiento: la cruzada que los músicos instrumentistas, con Armando Carvajal y Domingo Santa Cruz al frente, habían emprendido para obtener la ansiada ley que proporcionara estabilidad a una orquesta sinfónica llegaba a su fin. Hasta ese instante, el movimiento sinfónico en Chile había discurrido por caminos inciertos.

Las primeras tentativas de establecer temporadas de conciertos, lideradas desde un principio por el propio Armando Carvajal (años 1926 y 1928), se vieron malogradas a poco andar. Tiempo después, en 1931, los esfuerzos de Carvajal consiguieron un éxito significativo al lograr la creación de la Asociación

Nacional de Conciertos Sinfónicos (ANCS), que contó con una relativa estabilidad hasta el año 1938. La falta de recursos y subsiguientes conflictos paralizaron en 1939 la actividad sinfónica. Para no dañar la aprobación de la ley que a fines de 1940 dio origen al Instituto de Extensión Musical (IEM) y por ende a la Orquesta Sinfónica de Chile –de la que Armando Carvajal sería su primer Director Titular–, a principios de aquel año se reanudó la actividad sinfónica, pero con el nombre de Orquesta Sinfónica Nacional.

Por el nivel de mis estudios, en 1942 me correspondió incorporarme al curso de orquesta y someterme a la férrea disciplina que caracterizaba al maestro; pero, por encima de todo, al invaluable bagaje de experiencias que cualquier alumno podía adquirir bajo su experta batuta.

Hoy, desde el reflejo de mi trayectoria como director de orquesta, recuerdo, con auténtica admiración no exenta de nostalgia, aquellas cualidades pedagógicas que lo distinguían, así como su característica minuciosidad para conseguir, con absoluta fidelidad al estilo, una óptima ejecución de los menores detalles en cada partitura. Lamentablemente, a raíz de su renuncia a la dirección del Conservatorio (1943), y por ende a sus responsabilidades académicas, para dedicarse exclusivamente a su cargo como titular de la Sinfónica, mi práctica de orquesta con él solo llegó hasta aquel año.

Durante todo el siguiente estuvo vacante la cátedra; por tanto, quienes cursábamos la clase de orquesta pasamos a formar parte temporalmente del Coro del Conservatorio. En aquel momento, este era dirigido por un joven Juan Orrego Salas, quien preparaba la parte coral de la *Sinfonía de los salmos*, de Stravinsky, cuyo estreno en Chile Carvajal tenía previsto en uno de los conciertos de la temporada oficial. Fui incorporado a la fila de los bajos a pesar de que mi voz apenas alcanzaba la nota más grave exigida en la partitura. Para conseguir vocalmente una apropiada masa sonora, se había invitado a otras

agrupaciones corales, entre estas el Orfeó Catalá, que entonces gozaba de cierto prestigio.

Cuando nos reunimos en la gran sala de la Escuela de Bellas Artes para realizar el primer ensayo conjunto, de inmediato surgieron los problemas. No era una obra de fácil montaje, en especial para los coros de la época, poco habituados a la música coral contemporánea, máxime tratándose de grupos heterogéneos entrenados por directores de encontrada eficiencia. Ese primer ensayo provocó la desesperación de Carvajal al punto que nunca lo había visto tan enfurecido y perder la paciencia e increparnos por nuestro bajo rendimiento. Obviamente, la peor parte se la llevaron quienes nos habían entrenado. Para corregir defectos y unificar las voces, decidió efectuar personalmente ensayos por separado con cada grupo. Ahí pude comprobar los profundos conocimientos que poseía Carvajal en materia de técnica vocal y preparación de masas corales. Los resultados que logró fueron brillantes y el estreno de los *Salmos* en el Municipal constituyó un gran éxito en todos los sentidos.

1941 fue el año en el que la Orquesta Sinfónica de Chile inició su actividad como tal. También fue el año en que el maestro resolvió poner en práctica una de sus magníficas ideas: permitir a los alumnos más destacados del Conservatorio la asistencia gratuita a los Conciertos de Temporada. Así tuve la suerte de verlo dirigir en la que sería su última etapa como titular de la Sinfónica. Esta finalizaría abruptamente a fines de 1946.

De aquel período, mi memoria conserva el recuerdo de versiones inolvidables, como los estrenos de la monumental *Sinfonía Nº 7, Leningrado* (1943) y la 5ª, de Shostakovitch (1945); de la ya mencionada *Sinfonía de los salmos* y de la bella *Sinfonía Nº 3, Escocesa*, de Mendelssohn (1946).

Sobre esta obra, el crítico y musicólogo Vicente Salas Viú escribió:

> Broche de oro a una temporada sinfónica llena de atractivos fue el décimo octavo concierto de abono, que dirigió Armando Carvajal, el 30 de agosto [...]. Carvajal y la Orquesta se superaron para ofrecernos una de las más brillantes actuaciones que hemos escuchado en este último tiempo. El dúctil temperamento interpretativo, la finura que caracterizan al director chileno tuvieron repetidas ocasiones de manifestarse a lo largo de un programa que partió con el *Concerto Grosso de Navidad*, de Corelli, para incluir la *Sinfonía tercera*, de Mendelssohn, los *Preludios dramáticos*, de Santa Cruz, y el *Concierto en do menor para piano y orquesta*, de Rachmaninoff. La *Escocesa*, de Mendelssohn, y los *Preludios*, de Santa Cruz, constituían primeras audiciones. No hemos de insistir en los mismos conceptos que expresamos en un número anterior sobre la sutileza con que Carvajal arranca sus secretos al tan lleno de encantos estilo de Mendelssohn. Sí debemos agradecer al director de la Sinfónica de Chile la incorporación de esta bella sinfonía en el repertorio de nuestros conciertos (1946: 31-32).

Junto a estas, memorables interpretaciones de obras como *Iberia* y *La siesta de un fauno*, de Debussy; *Alborada del Gracioso*, *Shéhérazade* (con la soprano Lila Cerda) y *Rapsodia española*, de Ravel, además de una impresionante versión de la Sinfonía *Mathis der Mahler*, extractada de la ópera de Hindemith.

Vicente Salas Viu comentó a propósito de la interpretación de *Iberia*:

> La ejecución ofrecida por Carvajal de la *Iberia* fue admirable. El maestro titular de nuestro primer conjunto sinfónico tiene una bien ganada reputación como intérprete de los modernos franceses, de Ravel y Debussy en primer término. En esta ocasión, no hizo sino confirmar el profundo conocimiento y la sensibilidad que siempre le han permitido imbuirse en esta sutilísima especie de música. Una *Iberia* plena de transparencia, rica de ritmos, tan lejos de caer en el vigoroso debussysmo al uso de quienes solo descubren en el

maestro francés esencias que se diluyen en el aire, como de aquellos otros que españolizan "a la Albéniz". De manos de Carvajal la *Iberia* salió tal cual es: música española soñada en los talleres de un artífice que la desfigura, para teñirla con toda clase de delicados matices, producto de la más refinada, pero también más ardiente fantasía (1946: 33).

También quiero evocar, porque me hallaba presente, su destacada participación en la Temporada Lírica de 1945 dirigiendo la ópera *Tosca*, cuyo éxito fue reconocido unánimemente por el público y la crítica, muy lejos, dicho en términos generales, de la mediocridad que en esos años dominaba las temporadas líricas del Municipal, organizadas por el empresario Renato Salvati. Por cierto, con todo y su éxito, esa representación de *Tosca* no estuvo ajena a un anecdótico incidente que provocó las iras de Carvajal al término de la función. Cuando, al final del tercer acto, Tosca verifica que su amante Cavaradosi ha sido realmente fusilado y se lanza por el parapeto del castillo Sant'Angelo para suicidarse, el cuerpo de la robusta soprano que desempeñaba el papel dio un extraño brinco al pisar los resortes de la colchoneta y medio cuerpo volvió a aparecer por encima de las almenas. Los acordes finales se mezclaron con el estupor y desconcierto del público.

El 29 de diciembre de 1946, Armando Carvajal dirigió la que sería su última actuación como titular de la Sinfónica. Fue la repetición del Festival dedicado a la memoria de Manuel de Falla con motivo de su reciente fallecimiento en Argentina.

Mejor que mi comentario, dejaré que sean las autorizadas palabras de Daniel Quiroga las que reflejen su opinión sobre aquel célebre concierto de enero de 1947:

> Desde un punto de vista artístico, tanto el programa como la interpretación ofrecida por Carvajal constituyeron uno de los mejores conciertos ofrecidos en la temporada sinfónica de 1946, a la vez que, sin ninguna duda, ha sido la ocasión en que el arte del malogrado músico español ha sido puesto de relieve con mayor propiedad y justa valoración de su estética.

Destacaremos la ejecución ofrecida por Carvajal de *El amor brujo* en la suite completa. El intenso estudio y la preparación cuidadosa de esta obra capital en la música española en el arte de Falla tuvo esta vez una realización que no titubeamos en calificar de sobresaliente por todos conceptos. [...] Para quien ha seguido la carrera de Armando Carvajal y conoce no solo su afectuosa dedicación a la música española, sino la comprensión que posee del estilo sinfónico al que pertenece esta obra, de las más representativas de Falla, no puede extrañar el excelente resultado logrado por él en esta obra. Ha sido una de las mejores interpretaciones que le hemos escuchado, y en la que la atmósfera sutil y evocadora que de Falla consiguió crear con una orquestación tan refinada en su técnica "impresionista", alcanzó una realización digna de todo aplauso. El concierto terminó con tres danzas de *El sombrero de tres picos*, en las que nuevamente Armando Carvajal recogió el aplauso entusiasta que premió su labor de director del que, como dijimos, ha sido uno de los más brillantes conciertos del año (1947: 41-43).

Días antes, el jueves 26, en un concierto en el Parque Forestal, Carvajal cerró la que sería la primera de una serie de brillantes temporadas de verano al aire libre, ideadas por él, cuyo éxito congregaría millares de personas a escuchar cada año la Sinfónica en aquel mítico parque.

A partir de 1947, desaparece su nombre de todas las programaciones sinfónicas y un extraño manto de silencio envuelve su figura. Según la versión que se difundió extraoficialmente, muy escueta y nulamente publicitada por los medios de comunicación –la *Revista Musical Chilena* no se dignó publicar nota alguna– el maestro Carvajal se hallaría "tramitando su jubilación por motivos de salud".

Como se supo posteriormente, la verdad era muy distinta. Hacía ya algún tiempo que la estrecha relación de más de un cuarto de siglo entre Domingo Santa Cruz y Armando Carvajal, unida a la amistad surgida entre ambos en el entorno de la lucha por lograr un alto grado de desarrollo musical en el país,

junto al hecho de haber conseguido, finalmente, ese brillante objetivo, se había deteriorado hasta alcanzar niveles críticos. El motivo no era uno solo, tenía diversas connotaciones en las que se mezclaban la política con la disputa por el poder y la ambición de terceros. Si observamos la historia de la conducta humana, constataremos lo siguiente: menos que un espíritu superior, premunido de una gran fuerza de voluntad, acceda a contener los impulsos primarios de nuestra especie, es clásico el *primus inter pares* de quienes logran conquistar las metas deseadas, y a poco andar no quieren compartir destinos, entiéndase el poder, con el compañero de ruta. Todo fue cuestión de tiempo.

Terminada felizmente la odisea para obtener la aprobación de la ansiada Ley que daría origen al Instituto de Extensión Musical (1940), suprimida por la dictadura en 1973; a la creación de la Orquesta Sinfónica de Chile y otros cuerpos estables; consolidada, por otra parte, la reestructuración del Conservatorio Nacional de Música; pues bien, las principales figuras de este extraordinario proceso comenzaron a protagonizar desencuentros y cayeron en la más absoluta discordia.

Carvajal, verdadero artífice del movimiento sinfónico chileno a partir de los años veinte, durante quince director del Conservatorio en su etapa reformada (1928-1943), factor decisivo en la estructuración de los nuevos planes y programas de estudio, así como en la adquisición en Europa de un importante instrumental[39]; responsable, además, de la Dirección

39 Entre los que se contaban ocho pianos de un cuarto de cola Blüthner y Bechstein, tres de media cola Steinway y un Grand Piano Steinway de concierto, que hasta el día de hoy, a pesar de su vejez y ser jubilados, aún continúan prestando servicio (!); una apreciable cantidad de instrumentos de cuerda de todos los tamaños, y de viento, que comprendía el instrumental completo de una orquesta sinfónica. Estos se facilitaban a los alumnos con pocos recursos y principiantes. También un completo y moderno instrumental de percusión para realizar las clases. Cabe recordar que hasta 1973 todas las carreras de música eran gratuitas y solo se cancelaba una modesta matrícula.

Titular de la Sinfónica en su nuevo status (1941-1946), fue marginado por completo de cualquier vínculo musical justamente al finalizar este último año.

Junto a las discrepancias crecientes que de un tiempo a esa parte habían surgido entre Santa Cruz y Carvajal, relacionadas, entre otras, con criterios divergentes en cuanto a las programaciones sinfónicas[40], existía un hecho que pronto se transformaría en un gran problema para el segundo: la crisis política que a partir de 1947 se desencadenaría en el país.

Cabe recordar que en 1938, con la ascensión a la Jefatura del Estado de Pedro Aguirre Cerda apoyado por el Frente Popular, un gran número de escritores y artistas se inscribieron en la Alianza de Intelectuales, muchos de ellos militantes del Partido Comunista, entre estos Armando Carvajal.

Enorme repercusión alcanzó a nivel nacional –e incluso en varios países sudamericanos– el gran acto de masas que la Alianza de Intelectuales organizó el 5 de noviembre de 1945 en el Estadio Nacional, con motivo de celebrar el vigésimo séptimo aniversario de la Revolución Soviética. Personalidades relevantes de la política y de diversas organizaciones asistieron al acto, que contó con la destacada participación de la Sinfónica de Chile bajo la dirección de Armando Carvajal, interpretando un programa con obras de Wagner, Beethoven y Rimsky Korsakov, en cuyo inicio la sopra-

40 En relación con las temporadas de conciertos, Santa Cruz se decantaba por un incremento substancial en la programación de obras contemporáneas y chilenas, junto a una drástica disminución de obras correspondientes a los períodos clásico y romántico. También Vicente Salas Viu, en el segundo de sus tres excelentes artículos titulados "El público y la creación musical", expresa similares puntos de vista (Salas Viu, 1947). Era el pensamiento opuesto al criterio sostenido por Armando Carvajal, quien se negaba a disminuir de forma tan radical obras de estos períodos, abogando por una programación siempre equilibrada. Sin referirse al contencioso, Santa Cruz reafirma de manera reiterada su posición en su artículo "La música contemporánea en los conciertos" (Santa Cruz, 1945: 17-21).

no Blanca Hauser, esposa de Carvajal, cantó la *Canción nacional* y, al finalizar, el himno de la Unión Soviética.

En 1946, con el apoyo de los partidos de izquierda, subió al poder Gabriel González Videla, militante del entonces Partido Radical. Pero, justamente en aquel mismo año se inició entre EE. UU. y U.R.S.S. la conocida como *Guerra Fría*, que condujo posteriormente al llamado "macartismo" o caza de brujas, movimiento liderado por el senador Mc Carthy que implicaba acusar de deslealtad, subversión y traición a todo aquel que fuera sospechoso de militar o simpatizar con el comunismo. En Iberoamérica, las repercusiones más intensas de este movimiento tuvieron lugar en Chile.

Ocurrió a partir de abril de 1947, con la violenta ruptura entre las fuerzas de izquierda lideradas por el Partido Comunista junto a un sector del socialismo, y el Gobierno. Este desató una fuerte represión contra sus dirigentes, afiliados y otros grupos como los sindicatos, quienes, a raíz de las medidas adoptadas, se apoderaron de las calles organizando huelgas y acciones de protesta que pronto derivaron en violentas manifestaciones. Muchos políticos importantes del Partido Comunista (más tarde sería declarado al margen de la ley), fueron encarcelados; otros huyeron del país. Pablo Neruda, amigo de Carvajal, protagonizó toda una odisea, ocultándose en diferentes lugares durante su huida por la región sur del país hacia la Argentina, para exiliarse finalmente en México.

En el ámbito de la música, algunas distinguidas figuras se dirigieron apresuradamente a una notaría para darse de baja oficialmente de su afiliación al Partido. Carvajal no lo hizo y ello le acarreó un problema añadido a su contencioso con Domingo Santa Cruz. Llegó a su clímax cuando Carvajal tomó la determinación de solicitar a la orquesta un voto de confianza para continuar al frente del Instituto de Extensión Musical como su director artístico, cargo que desempañaba desde su fundación en 1940.

Con anterioridad, le había comunicado a su compañero de tantos años la necesidad de llevar a cabo esta consulta, puesto que la situación se encontraba en un desafortunado *impasse*. Santa Cruz estuvo de acuerdo. Ambos se dirigirían a la orquesta para fijar sus posiciones comprometiéndose a aceptar el veredicto. Carvajal tenía conocimiento de cuál era la posición mayoritaria de la orquesta en referencia a programaciones, concordante con la suya propia. Pero en el seno de esta tenía dos adversarios poderosos; uno, su propio hijo Héctor, violonchelista, quien nunca le perdonó el hecho de haberse divorciado pocos años antes de su madre para contraer matrimonio con la soprano chilena Blanca Hauser. A esta ruptura en las relaciones entre padre e hijo cabría agregar la consiguiente postura del padre en cuanto a negarle el apoyo a sus aspiraciones como futuro director de orquesta. El segundo era Víctor Tevah, concertino de la Sinfónica desde que esta iniciara su andadura en 1931 como Asociación Nacional de Conciertos Sinfónicos, y quien, merced al apoyo obtenido del propio Carvajal, ejercía desde hacía unos años la responsabilidad de director ayudante, sin sospechar el primero que Tevah esperaba la oportunidad de reemplazarlo en el cargo de titular.

Cuando llegó el momento de efectuar la comparecencia ante la orquesta, Santa Cruz ya había jugado sus cartas. Los dos representantes a la Junta Directiva del Instituto de Extensión Musical, aún sin derecho a voto, pero partidarios suyos; el propio Víctor Tevah y Héctor Carvajal, quizás la pieza clave, portaban la misión de informar confidencialmente a los integrantes que el sueldo base les sería incrementado si votaban por él, como así ocurrió. A partir de ahí las cosas se precipitaron. A su revés en la consulta se unía el proceso de radicalización ideológica entre las posturas del Gobierno y el movimiento comunista.

En el mes de marzo, al reiniciarse las actividades después de las vacaciones, Carvajal dejó en manos de Tevah la tradicional

gira de conciertos al sur del país que emprendía la orquesta cada mes de abril. Justamente, fue en aquel mismo mes cuando tuvo lugar la primera crisis de Gobierno, al reemplazar González Videla sus cuatro ministros comunistas por otros del centro-derecha. Dar este paso y estallar los disturbios fue todo a un tiempo.

A renglón seguido vino la represión. El presidente solicitó poderes especiales y el Congreso se los concedió. El futuro de Carvajal estaba sellado. Domingo Santa Cruz lo conminó a que presentara la renuncia y solicitara su jubilación anticipada prometiendo apoyarlo en estos trámites, cosa que cumplió.

También se le cerraron las puertas a sus actividades como director invitado, que tan brillantes éxitos le habían reportado actuando con las principales orquestas de Latinoamérica: Colón, de Buenos Aires, SODRE, de Montevideo, Sinfónica, de Lima, Nacional, de Colombia, de Brasil, de Venezuela y otras.

Fue relegado al ostracismo y al olvido. Desapareció de la vida pública y durante los años siguientes no supe de Carvajal. Sería doce años después, en 1959 y a raíz de un contencioso, que volví a tener contacto con él. Era el mes de marzo y yo, luego de una estadía en Europa, me había reintegrado a mi cargo de violinista en la Sinfónica cuando, apenas iniciadas las actividades, estalló un prolongado e intenso conflicto entre la orquesta y las autoridades del Instituto de Extensión Musical[41].

A causa de este hecho, me correspondió dirigir las actuaciones públicas del conjunto de insurgentes durante todo aquel dramático episodio. De pronto, recibí en mi casa un sorprendente llamado suyo. Sus primeras palabras fueron alentadoras

[41] Ver mi artículo "Crónica del histórico conflicto que afectó a la Orquesta Sinfónica de Chile, 29 de abril/29 de diciembre de 1959", *Anales del Instituto de Chile*, Vol. XXXII, 2013: 135-150.

en relación a nuestra *performance* en rebeldía, solicitándome que le transmitiera a la orquesta su total apoyo a nuestra causa.

No eran palabras gratuitas. Salió de su forzado retiro y junto a Herminia Raccagni (Bustos 2015: 70-73), directora del Conservatorio, y al compositor Gustavo Becerra, fue pieza decisiva en la solución del conflicto, sin duda un notable rasgo de nobleza, visto que, en su momento, los músicos de la sinfónica le habían dado vuelta la espalda.

Cuando reiniciamos nuestra actividad normal, enero de 1960, la orquesta, junto a Gustavo Becerra, nuevo director del Instituto de Extensión Musical por renuncia al cargo de Juan Orrego Salas, acordó rendirle un homenaje de agradecimiento y desagravio. Se lo invitó a dirigir dos conciertos en la temporada oficial de aquel año, pero solo aceptó uno. Tampoco quiso que se le rindiera homenaje alguno. Aún recuerdo sus palabras: "A mi edad soy como un viejo pianista que ha dejado de tocar durante catorce –tenía entonces sesenta y siete– y ha perdido contacto con su instrumento y el público. No estoy en *training*; pero por ustedes y todo lo que representa la sinfónica para mí, no les defraudaré". Y esto lo decía un hombre que durante treinta años de su vida había sido el alma del movimiento sinfónico chileno, estrenando centenares de obras de autores universales y nacionales; el hombre que había dirigido de forma ininterrumpida y brillante más de 450 conciertos, en ocasiones casi uno a diario… En verdad una triste historia en la vida musical chilena.

Aquella tarde de junio, cuando Armando Carvajal salió al escenario del Teatro Astor para subir al pódium, todo el público de pie le brindó una de las ovaciones más grandes que recuerdo haber escuchado. El programa consistía en la obertura de Wolf-Ferrari, *El secreto de Susana*; Beethoven, *Concierto en re mayor para violín*", con el insigne violinista Enrique Iniesta, concertino de la orquesta; las *Escenas campesinas chilenas*, de Humberto Allende, estrenadas por el propio Carvajal cua-

renta años antes, y el poema sinfónico *El mar*, de Debussy[42]. Meses después volvió a dirigir un concierto en la temporada de primavera, en la que, coincidiendo con él, me estrenaba oficialmente como director de orquesta.

Poco antes, al enterarse de que yo estaba preparando la *Rapsodia española*, de Ravel, se acercó a mí para ofrecerme amistosamente sus puntos de vista sobre aspectos interpretativos de la partitura. Era un experto en música impresionista, a él se le debía prácticamente el estreno de toda la obra sinfónica de Debussy, Ravel y sus seguidores, sobre todo en cuanto al tratamiento de la paleta orquestal en su esencia colorística y tímbrica; en conseguir esa fluidez y sutileza exótica, en ocasiones evanescente y etérea que emana, bien sea de la línea melódica, de su armonía, orquestación, o de todas en conjunto. Obviamente acepté y me invitó a su casa.

Vivía junto a su esposa, Blanca Hauser, en un confortable pero austero departamento de Providencia entre las calles Manuel Montt y Antonio Varas. Ya sumidos en el tema de la obra, quiero recordar alguno de sus consejos, que tuve el cuidado de anotar a mi regreso: "Tenga siempre presente que, al momento de abordar el estudio de una partitura impresionista, hay que acudir a los principios generales sustentados por Debussy

42 En la *Revista Musical Chilena* el crítico señala: "Como este año se cumplen veinte años desde la fundación del Instituto de Extensión Musical y de la Orquesta Sinfónica que de él depende, el maestro Armando Carvajal, fundador de la Sinfónica, fue invitado a dirigir el concierto de aniversario. El maestro Carvajal ha dedicado su vida a la actividad musical tanto dentro de la pedagogía como en la dirección orquestal desde los tiempos de la Asociación Nacional de Conciertos Sinfónicos y desde 1940 hasta 1946, frente a la Sinfónica de Chile. Con razón se le ha reconocido como uno de los pioneros de la actividad sinfónica en América y este reconocimiento y respeto le fueron espontáneamente otorgados, al subir al pódium del Teatro Astor, por el público". Crónica "XIX Temporada de la Orquesta Sinfónica de Chile. Séptimo Concierto". *RMCH* XIV/71, 1960: 142.

sobre sus propias obras, válidos también para Ravel: no existe una teoría, el placer es el fin, es decir, la sensualidad del sonido y el color llevados a su máxima esencia, expresados en sus múltiples combinaciones, sin olvidar que la música es siempre pasión".

Llegado a este punto, Carvajal agregó: "En algunas obras impresionistas yo diría que esta pasión es más bien orgásmica. No obstante, cabe recordar que es música liberada de todas las tradiciones hasta ahí vigentes y, por tanto, al interpretarla debemos permitir que ella brote al aire libre, sin límites, utilizando el *rubato* de acuerdo al gusto de cada intérprete, pero sin vulnerar su contenido, la idea del compositor, en este caso, Ravel, y sobre todo, recrear ese trasfondo exótico que siempre las acompaña". Era inevitable que en el curso de nuestra conversación sobre la *Rapsodia* surgiera alguna alusión a los hechos ocurridos el año anterior. Intentaré reproducir sus palabras con la máxima fidelidad que a la distancia permita mi memoria:

"Mire –me dijo–, es la eterna confrontación entre compositores e intérpretes, aquí como en otras partes. Lo viví en carne propia. Los primeros –hay excepciones– quieren que los segundos permanezcan de algún modo en una cierta condición subordinada y dejen un tanto aparcado su interés –siempre considerado excesivo– por el repertorio clásico romántico. Nosotros no nos hemos resignado a someternos a estas limitaciones y de ahí han brotado la mayoría de los problemas; de algún modo el de ustedes recientemente. Por si usted no lo sabe, le contaré que tengo en mi haber el estreno de prácticamente toda la producción sinfónica chilena desde principios de los años veinte hasta mi alejamiento del pódium en 1946. Con anterioridad, durante mis años como violinista, también di a conocer varias obras de compositores nacionales: Enrique Soro, Luigi Stefano Giarda, Pedro Humberto Allende, Alfonso Leng y otros. Creo que desde esos viejos tiempos tengo un bagaje a mi favor sufi-

cientemente explícito como para admitir que he sido quien ha desplegado sus mejores esfuerzos en dar a conocer la música chilena; al mismo tiempo, me hice cargo del estreno de infinidad de obras desconocidas en el país, pertenecientes al gran repertorio sinfónico desde el barroco a la música contemporánea. Todas representaron en su conjunto una necesidad esencial para elevar la cultura de nuestro medio... ¡y lo siguen representando! Por consiguiente no se debe, por conocidas, minimizar la importancia en cuanto a la programación de obras clásico-románticas. Decir, por ejemplo, que las sinfonías de Beethoven, de Haydn o Tchaikovsky –las unas, supuestamente por trilladas, y las otras, por caducas– no deberían aparecer en nuestros programas es no solo un despropósito sino una insensatez".

Era obvio que el comentario se refería a su contencioso con Domingo Santa Cruz y entonces, aun cuando yo lo sabía, le pregunté sobre los motivos de su abrupta renuncia "por causas de salud". "De eso nada", me contestó; "pero solo le diré una cosa y es que hay músicos capaces de vender su alma al mejor postor" y al decir esto sus palabras dejaban entrever una profunda dosis de amargura.

Este encuentro me estimuló el deseo de saber más sobre el pasado de Armando Carvajal, del que solo poseía vagas referencias. Ciertamente, tampoco tenía mucho dónde acudir, porque la figura de Carvajal había sido relegada a una completa marginación desde las esferas del oficialismo hasta las propias aulas del Conservatorio, como si un gran pacto de silencio se hubiera concertado para ignorar al personaje y el legado de su obra. Intentando reunir información, me dirigí a los antiguos miembros de la Sinfónica que habían compartido la cruzada por la ansiada estabilidad de la orquesta; también quienes, con anterioridad, lo habían acompañado en ese incierto periplo de la segunda década del siglo y en aquellos años 20. Conviene recordar que durante estos se había materializado el primer intento de Carvajal para consolidar un movimiento sinfónico

estable mediante subvención municipal (1926), proyecto que tuvo un breve recorrido.

Pero, poco después, y a raíz de otra iniciativa suya, se obtuvo que durante los años 1928 y 1929 el Departamento de Educación Artística del Ministerio de Educación financiara una orquesta para organizar las primeras temporadas sinfónicas de invierno. El gran cambio se produciría a partir de 1930.

Las señas biográficas hoy disponibles revelan que Armando Carvajal ingresó al Conservatorio Nacional en 1903, a los 10 años de edad, y fue un alumno aventajado en la cátedra de Violín del ilustre profesor José Varalla, de la que habría egresado en 1913, cumpliendo las asignaturas de Armonía y Contrapunto con el profesor Luigi Stefano Giarda; Piano Avanzado con Bindo Paoli, y Composición, con Enrique Soro. Inmediatamente se destacó por sus notables aptitudes como violinista participando en diversos recitales y actuaciones con orquesta en calidad de solista, de las que algunos contemporáneos aún recordaban magníficas versiones de los conciertos de Mendelssohn y Max Bruch.

Otro hecho de obligada mención en esos primeros años se refiere a su actividad con el Trío Penha (1913-1915), grupo que obtuvo un enorme éxito con sus conciertos tanto en Santiago como en sus giras a lo largo del país, adjudicándose el mérito de haber sido el primer conjunto de música de cámara que actuó en la Isla de Chiloé ofreciendo conciertos en las ciudades de Ancud y Castro. En 1915 es nombrado Primer Violín Solista en la Orquesta del Teatro Municipal, cargo que ocupó hasta 1927.

Simultáneamente, entre 1919 y 1927, desempeñó una de las cátedras de violín en el Conservatorio Nacional. Su debut como director acontece durante su primera etapa de concertino de la orquesta de la ópera, en cuyas temporadas dirige algunas presentaciones.

Pero en 1922 sus aspiraciones musicales experimentan un vuelco hacia el campo sinfónico, y así tiene lugar aquel histó-

rico concierto en cuyo programa se incluye el estreno del bello poema sinfónico *La muerte de Alsino*, de Alfonso Leng. Sin duda, uno de los períodos descollantes de su vida profesional transcurre a contar de 1924, con su decisiva participación en las actividades de la Sociedad Bach (1917-1932). Regida esta por su fundador y principal artífice, Domingo Santa Cruz, se transformaría en la impulsora de los grandes cambios ocurridos en el desarrollo musical chileno durante la primera mitad del siglo XX. A Carvajal le correspondió dirigir todos los conciertos organizados por esta Sociedad en los que se contemplaba la programación de obras orquestales y sinfónico-corales. A él se debe el hecho de haber dado a conocer por primera vez en Chile, una de las mayores obras del genial compositor de Eisenach, el *Oratorio de Navidad* (1925).

Cuando en 1928 tiene lugar la gran reforma del Conservatorio, promovida desde la Sociedad Bach, Carvajal fue designado su director. Como tal, modifica los planes y programas de estudio; reorganiza el plantel docente y toma a su cargo las cátedras de Conjunto Instrumental, Música de Cámara, Coro y Ópera. Al mismo tiempo proseguía su infatigable empeño en conseguir una orquesta estable para estructurar temporadas sinfónicas permanentes, como las que existían en los países culturalmente desarrollados. Un paso hacia esta meta fue la creación en 1930 de la Facultad de Bellas Artes de la Universidad de Chile, de la que fue elegido su primer decano. Desde esta posición consiguió que el Consejo Universitario aprobara una subvención para financiar la actividad orquestal, pero solo por el término de nueve al año. De todos modos, y en muchos sentidos, fue otro paso gigantesco en la consecución de este propósito. Dado el hecho que el empresario Renato Salvati, administrador del Teatro Municipal, necesitaba siempre una orquesta para sus temporadas líricas durante los meses de setiembre y parte de octubre, más una subvención otorgada por el entonces presidente de Chile, Juan Esteban

Montero, y gobiernos sucesivos, quedaban así financiados los períodos anuales.

Llegado a este punto deseo abrir un paréntesis: Carvajal no solo había conseguido en gran medida cristalizar su importante proyecto, sino que consiguió solventar con este la profunda crisis que desde hacía unos años venía afectando a un considerable número de músicos instrumentistas, quienes habían visto prácticamente destruidas sus posibilidades económicas con la irrupción del cine sonoro. Hasta ese instante, todos los espectáculos cinematográficos, en mayor o menor grado, contaban con un conjunto instrumental; en los casos más modestos, un pianista. Al llegar el sonoro, quedaron todos los músicos cesantes. Con la seguridad de tener en sus manos la programación de verdaderas temporadas de conciertos, Carvajal se lanzó a una vorágine de estrenos dando a conocer, con la ya citada Asociación Nacional de Conciertos Sinfónicos (1931-1938- 1940), un abanico impresionante de grandes obras sinfónicas y sinfónico-corales.

Si a quien quiera que sea y desde la óptica de nuestros días, le asaltara el interés de conocer lo que significó aquella titánica empresa, junto a la capacidad extraordinaria de quien la llevó a cabo, tendrá que admitir que Armando Carvajal fue un músico de excepción, un visionario, el hombre que junto a Domingo Santa Cruz, pero principalmente él, cambió el curso de la historia en el medio musical chileno; en definitiva, una *rara avis* de esas que no abundan, ni ayer ni hoy, en el ámbito artístico de cualquier país. Y esto no es una afirmación baladí, lo dice alguien que conoce bien la profesión por dentro y sus complejos laberintos.

Como ya he dicho, al margen de mis recuerdos personales y la lectura de algunas viejas crónicas[43], mi fuente de información más importante la obtuve directamente de los anti-

43 Entre estas, la revista *Aulos,* de la que era director Domingo Santa Cruz, y el *Boletín Latinoamericano de Música*, dirigido por Francisco Curt Lange, Montevideo.

guos miembros de la orquesta, algunos también profesores del Conservatorio. Ellos me contaron, por ejemplo, los ingentes esfuerzos que significaron en su día los estrenos de la *Misa en si menor* y *La Pasión según San Mateo*, de Juan Sebastián Bach, con la participación de los coros del Conservatorio, otras agrupaciones corales, y en esta última un conjunto escogido de niños elegidos de varios centros de enseñanza; el rigor interpretativo con el que Carvajal abordó el montaje de estas monumentales partituras, ensayadas en sus menores detalles; el impacto que causaron en el público de la época, no habituado a escuchar obras de este género con tanta perfección.

Éxito similar, por parte de Carvajal, constituirían los estrenos de *El Mesías*, de Haendel, el *Réquiem*, de Mozart, *La Creación*, de Haydn, *Elías*, de Mendelssohn, y *Sinfonía de los Salmos*, de Stravinsky, de la que fui testigo. Otro hecho digno de mención y que no se refiere a estrenos, pero como si lo fuera, atañe a sus magníficas versiones de las sinfonías de Beethoven, que por primera vez serían recreadas en todo su valor; lejos, sin duda, de aquel primitivo e inmaduro intento realizado en 1913 por el entonces novel director Nino Marcelli, quien, con audacia digna de mejor causa programó en un bloque la serie de las nueve sinfonías (!).

La maestría de Carvajal se agiganta cuando estrena los poemas sinfónicos de Richard Strauss, siempre reconocidos por sus exigencias virtuosísticas e interpretativas, que planteaban grandes retos para cualquier orquesta y director.

En este caso, debemos remontarnos al año 1933, en cuya temporada de conciertos Carvajal incluye dos de los más emblemáticos: el *Don Juan*[44] y *Así habló Zarathustra*, este último sin lugar a dudas una de las obras más ambiciosas de toda la

44 Se comenta en la revista *Aulos* que la versión del *Don Juan* por Carvajal fue superior a la versión que hace años hizo escuchar Fitelberg. *Aulos* I/6, 1933: 17.

literatura orquestal. Y aquí viene a cuento un comentario sobre el contenido de sus programas, de los cuales Carvajal era el responsable exclusivo, algunos constituyendo verdaderos *tour de force*. Veamos un caso: conjuntamente con el estreno de *Así habló Zarathustra*, se planteó el desafío de programar otros dos de envergadura: la *Suite en fa*, de Albert Roussel, y nada menos que la *Rapsodia española*, de Ravel. Con posterioridad daría a conocer el *Till Eulenspiegel* y *Muerte y transfiguración*.

De aquellos primeros años treinta, diversos acontecimientos son dignos de rememorar. Entre estos la llegada a Chile (1931) del célebre pianista catalán Ricardo Viñes, intérprete preferido de Debussy y quien estrenó en París toda su música para piano, así como gran parte de la de Ravel. Permanece en Santiago durante un buen tiempo, y bajo la dirección de Carvajal interpreta por primera vez en Chile la célebre *Noche en los jardines de España*, de Manuel de Falla, que está dedicada a él.

En ese mismo año tiene lugar uno de los sucesos más impresionantes que jamás se hayan producido en la historia de los conciertos: bajo la dirección de Carvajal, Claudio Arrau, quien sería considerado un fenómeno pianístico por la proeza, interpretó en una maratónica audición los conciertos de Beethoven (Nº 4), Schumann, Tchaikovsky, Chopin (Nº 2) y la *Burlesca*, de Strauss. De ahí en adelante el binomio Arrau-Carvajal formará parte de casi todas las temporadas sinfónicas. También constituirá un éxito sin precedentes el estreno del *Concierto para cuatro pianos de Bach-Vivaldi*, a tal grado que tuvo que repetirse al día siguiente, en ambas ocasiones a teatro lleno. Las solistas fueron Rosita Renard (Bustos 2015: 67-69) y tres de sus discípulas: Herminia Raccagni, Julia Searle y Rebeca Chechilnitzky.

Las referencias antes descritas sobre los éxitos obtenidos por Carvajal en la dirección de obras impresionistas nos descubre otra faceta de su sensibilidad, en la que se advierte como cualidad innata la posesión de un espíritu refinado y sensual, cuyos

rasgos encuentran una insuperable vía de expresión precisamente en ese mundo de sensaciones particulares que caracteriza al impresionismo.

Y para verificarlo no habría más que acudir, de conservarse aún, a los viejos archivos que en su día pertenecieron al departamento de Grabaciones del Instituto de Extensión Musical, cuya colección guardaba impresionantes grabaciones antiguas, las primeras realizadas con la sinfónica en discos de acetato durante parte de los años treinta y cuarenta. Ahí tuve la oportunidad de escuchar, dirigidas por él, obras como *L'Aprés midi d'un Faune*, con un soberbio solo de flauta ejecutado por el entonces primer flauta solista de la orquesta, Julio Vaca; los *Nocturnos*; *Suite Iberia*; *Trois Ballades de François Villon*, con la soprano chilena Marta Petit; una admirable versión de *La Damoiselle* Élue, y una magnífica entrega del poema sinfónico *La Mer*, de Debussy, mejor lograda que la que dirigiría un cuarto de siglo más tarde en el citado concierto de 1960[45].

Otras obras impresionistas dirigidas por Carvajal conservadas en ese antológico archivo eran las referidas a Ravel, cuya lista abarcaba buena parte de su producción sinfónica: *Pavana para una infanta difunta*, *Ma Mère L'Oye*, *Shéhérazade*, *Rapsodia española*, *La Valse* y los *Cuadros de una exposición* (Mussorgsky-Ravel), todas estas ofrecidas por primera vez en Chile. Como lo serían de igual modo otras también vinculadas al impresionismo: *L'Aprentie Sorcière* y *La Peri*, de Paul Dukas, *Las fuentes de Roma* y *Los pinos de Roma*, de Ottorino

45 A propósito de estas antiguas grabaciones experimentales en directo, señalaré que se efectuaban durante algunos conciertos realizados por la Sinfónica en el Municipal. A este fin, se ocupaba uno de los palcos *baignoire*, desde donde Enrique López, activo miembro de la Sociedad Bach y posteriormente secretario del IEM (además, entrenado en técnicas de grabación), cumplió esta tarea desde principios de los años treinta hasta entrados los cuarenta. Continuó con esta actividad Floreal Castro y en los años cincuenta asumió esta responsabilidad Santiago Pacheco.

Respighi, *Impresioni dal vero,* de Gian Francesco Malipiero y la atrayente *El festín de la araña,* de Albert Roussel, sin olvidar la suite del ballet *El pájaro de fuego,* de Stravinsky.

Carvajal también abordó importantes estrenos de música contemporánea no impresionista. Stravinsky y Hindemith serán los autores en ocupar preferencialmente sus programas. Del primero, *Canto del ruiseñor, Fuegos de artificio, Petrouchka, Apollon Musagète* y *Suites Nº 1 y 2*; de Hindemith, *Konzert Musik, Nobilissima Visione, Concierto para orquesta* y *Concierto sinfónico.*

En 1932, Carvajal y la orquesta inauguran las que serían, a partir de entonces, las tradicionales giras de conciertos al sur del país con audiciones gratuitas para obreros y estudiantes dando la oportunidad al público de provincias de escuchar por primera vez un concierto sinfónico en vivo. Al año siguiente, Carvajal toma la decisión de abrir una temporada de primavera, ofreciendo conciertos en diferentes teatros de barrio de la capital.

Ese mismo año, el Banco de Chile finaliza la construcción de la nueva e imponente sala de conciertos –posteriormente más dedicada a estrenos cinematográficos– llamada Teatro Central, con una acústica perfecta, cuyo diseño correspondió al famoso arquitecto Gustavo Lyon, quien también fue el que diseñó la Sala Pleyel de París. Este teatro se inauguró con un concierto dirigido por Carvajal y la participación de Armando Palacios como solista. Cuando en el mes de junio de aquel año se cumplieron los ciento cincuenta conciertos dirigidos por él, fue objeto del gran homenaje que le rindieron todos los directivos e integrantes de la Asociación Nacional de Conciertos Sinfónicos, "en agradecimiento a la inmensa labor desarrollada por Carvajal en la difusión del buen arte y de la música chilena", según palabras de Pedro Prado en su discurso para la ocasión, acto al que asistieron importantes miembros del gobierno y grandes figuras de la actividad cultural y artística.

A partir de 1933 y algunos años siguientes, se introdujo la novedad de interpretar obras contemporáneas fuera de programa, advirtiendo al público que "aquellos que no estuvieran de acuerdo con las tendencias modernas ya consagradas en países de alta cultura, *podían retirarse de la sala antes de la ejecución* (!)".No obstante la intensa actividad desplegada por Armando Carvajal como director de conciertos sinfónicos, a más de su extraordinaria labor pedagógica, cabe destacar su valioso aporte al campo de la ópera, dirigiendo varias obras de este género durante las temporadas líricas del Teatro Municipal. Por su calidad y minuciosa preparación, lograron especial relieve las presentaciones del Curso de Ópera del Conservatorio bajo su responsabilidad. Dos éxitos sin precedentes para la época constituyeron los estrenos de *Las bodas de Fígaro*, de Mozart, y, sobre todo, *Hänsel und Gretel*, de Humperdinck (1933), una ópera muy atractiva por el tema y la música, pero de compleja interpretación y montaje, pese a su aparente fácil *performance*. A estas se sumarían posteriormente *El hijo pródigo*, de Debussy, y las óperas de cámara *La Serva Padrona*, de Pergolesi y *El maestro de música*, de Cimarosa. Ya en los años cuarenta Carvajal estrena la ópera *Caupolicán*, del compositor chileno Remigio Acevedo.

Sin embargo, en referencia a las programaciones de Carvajal durante aquellos años, me permitiré formular una reflexión: junto con el estreno de las grandes composiciones sinfónicas del pasado y la música contemporánea de su tiempo, da a conocer diversas obras que solo en parte resistiría el paso del tiempo. La vigencia de estas corresponde a ese período catalogado como el de la generación *fin du siècle,* atraída en alto grado por las corrientes de un postromanticismo no siempre afortunado –en algunos casos, de corto alcance– cuyo interés musical no se alarga más allá de la primera mitad del siglo; y las que han llegado hasta nuestros días más bien forman parte de programaciones populares.

Citaré a modo de ejemplo algunas de las que en su momento fueron tan aplaudidas por los músicos y el público chileno de la época, muy especialmente las que pertenecían a los compositores rusos del siglo XIX, la mayoría vinculadas con el folklor, v. gr. las suites extractadas de las óperas *Tzar Saltan, Antar* y *El gallo de oro,* de Rimsky Korsakov; *La feria de Sorochinsky* y *Khowantschina,* de Mussorgsky; el poema sinfónico *En las estepas del Asia Central* y *Danzas polovsianas del príncipe Igor,* de Borodin, esta última de vida más prolongada, entre otras que no viene al caso citar.

Con motivo de mi participación en la temporada oficial de 1962, lo invité personalmente para que asistiera al concierto. El programa incluía el poema sinfónico *La muerte de Alsino*, de Alfonso Leng, una obra con el distintivo de ser la primera del género escrita en Chile de acuerdo a los cánones del sinfonismo wagneriano y el de Richard Strauss, cuyo estreno lo había efectuado el propio Carvajal justamente cuarenta años antes, mayo de 1922. Según muchas opiniones, y por el éxito sin precedentes obtenido por la obra a partir de entonces, su estreno significó un antes y un después en el desarrollo de la creación musical chilena; al mismo tiempo, supuso para Armando Carvajal su consagración como director de orquesta.

Durante los años siguientes tuve a menudo la satisfacción de contar con su presencia en mis conciertos. Recuerdo con singular aprecio tres a los que asistió con ocasión de efectuarse en abril de 1969, la postrera programación de los Festivales Sinfónicos de Música Chilena. Estos se venían realizando ininterrumpidamente cada dos años desde 1948, y aquellos representarían su acta de defunción. Ese mismo año, en el curso de una de mis habituales giras de concierto con la Orquesta de Cámara de la Universidad Austral por las provincias del Sur, coincidí con él, acompañado de su esposa Blanca Hauser, en el mítico y ya desaparecido Hotel Continental de Temuco. Blanca había nacido allí y se hallaban visitando unos fami-

liares. Por supuesto nuestra conversación giró en torno a los temas de actualidad musical, en particular la falta de recursos para sostener brillantes temporadas de concierto como antaño.

En este sentido, cuando abordamos las consecuencias que se estaban derivando a raíz del éxodo casi masivo de jóvenes instrumentistas bien formados, en busca de mejores expectativas de las que el medio podía ofrecerles, me transmitió su pesimismo. Estaba bien informado. "Con todos los que se han ido en estos últimos años se podría formar una sinfónica completa de altísima calidad", me comentó. Debo mencionar que al principio de nuestra conversación me había felicitado por el concierto del día anterior, y en ese instante aprovechó para agregar el siguiente comentario: "Usted tiene una bonita orquesta de cámara. Se ve que conforman un grupo de jóvenes talentosos y disciplinados; pero, le advierto, vivimos una época donde la oferta y la demanda se caracterizan por su mirada depredadora. Los países económicamente más poderosos se llevan a nuestros mejores talentos; y aquí, cuando se enteren las orquestas centrales y la de Concepción, incapaces para cubrir sus plazas vacantes, pronto vendrán a tentar a sus músicos". Y el vaticinio fue certero.

Hablamos de muchas más cosas. En algún momento me atreví a preguntarle de qué se arrepentía no haber hecho durante su larga carrera profesional. "¡Uf, de tantas cosas!", contestó, "pero, en nuestra profesión, Agustín, de los arrepentidos no es el reino de los cielos. Le diré una: no haber dirigido nunca una sinfonía de Mahler". Al decir esto, Blanca Hauser, la soprano chilena más relevante y de nivel internacional en el ámbito de la ópera wagneriana y el postromanticismo alemán, terció en la conversación: "Yo se lo solicité en muchas ocasiones, pero nunca me hizo caso". Sobre este punto el comentario de Carvajal fue el que muchos ya conocíamos: "La verdad es que nuestra generación desarrolló, tal vez por afiliarnos a los movimientos centro europeos del neoclasicismo capitaneados

por Hindemith, un fuerte sentimiento de aversión a todo lo que proviniera del postromanticismo, entiéndase principalmente la obra de Mahler, Bruckner y otros más –en cierto modo, aunque en menor grado, también Tchaikovsky– a los que considerábamos decadentes, sin advertir que la música de Mahler es el más hermoso epitafio que se le puede rendir a todo un gran período de la historia de la música en Occidente. A partir de ahí, se produjo un antes y un después en todo el proceso de la creación artística".

Ese fue mi último encuentro con Armando Carvajal.

En el mes de septiembre de 1972, me hallaba dirigiendo con la Sinfónica de Chile los últimos conciertos de su temporada oficial. En el curso de uno de los ensayos, durante el descanso, llegó al Teatro Astor Carlos Riesco, entonces director del Instituto de Extensión Musical, para comunicarme la noticia de que Armando Carvajal había fallecido y que informara de este hecho a la orquesta. También me comunicó que se había solicitado y concedido la autorización de Blanca Hauser para rendirle un homenaje al día siguiente en la mañana, previo al sepelio, en el Salón de Honor de la Universidad de Chile.

No cabía la menor duda de que la orquesta debía estar allí para brindarle como despedida al hombre que había sido su fundador un último testimonio de gratitud y reconocimiento; por tanto, elegí dos obras con el objeto de interpretarlas al inicio y al finalizar el acto. "Obertura" de la ópera *El crepúsculo de los dioses*, de Wagner, partitura muy apreciada por él y que solía dirigir con frecuencia, y la obligada "Marcha fúnebre", de la *Sinfonía heroica*.

Quedamos citados todos para las 9:30 de la mañana. Yo llegué temprano con la idea de encontrarme con su hijo Héctor y, salvando los desencuentros familiares ocurridos en el pasado, a más de los causados entre nosotros por aquel triste conflicto sinfónico, ofrecerle la orquesta para que él dirigiera la sinfónica en el homenaje a su padre. Pero Héctor no se presentó.

La ceremonia se inició con la actuación de la orquesta y continuó con discursos de destacadas personalidades encabezadas por el rector de la Universidad de Chile, Eugenio González. Antes de finalizar el acto y cuando me disponía a dirigir la "Marcha fúnebre" advertí la presencia de Víctor Tevah. Entonces me dirigí hacia él y le manifesté: "Maestro, creo que a usted le corresponde más que a mí dirigir esta despedida y le pasé mi batuta". Me miró, y sin decirme nada se dirigió al pódium.

Tampoco en esta ocasión la *Revista Musical Chilena* se dignó publicar la obligada nota luctuosa.

Mucho tiempo después, 1988, con motivo de una visita a Quito para asistir a un *Symposium* musical, me encontré por última vez con Blanca Hauser. Residía allí desde hacía unos años y poseía una afamada academia de canto. También había desempeñado durante algún tiempo esta especialidad y la de ópera en el Conservatorio de Música. Gozaba de un gran prestigio y varios de sus discípulos se habían transformado en los nuevos valores del medio musical ecuatoriano. La visité en su casa y fue como un reencuentro casi nostálgico, en el que la figura de Carvajal marcó siempre el curso de nuestra conversación. "Para mi marido, como para mí, en la música nunca han existido términos medios. Este precepto siempre fue su lema para construir esa escurridiza meta hacia una perfección constante, sin concesiones, tanto para sí mismo como para los demás, siempre con dignidad".

En verdad es un hermoso principio, pero a veces conduce al intérprete a gastarse terriblemente pronto –yo también recordaba aquellas palabras, porque constituían una de sus frases predilectas durante nuestras clases de orquesta–. Luego de una pausa y a modo de reflexión ella agregó: "Mi marido era un hombre poseedor de una energía infatigable; pero su alejamiento forzado de los escenarios, sea por motivos políticos u otros de índole mezquina, justo cuando se hallaba en la etapa más fértil de su vida artística, le causaron un profundo sentimiento de amargura del que nunca se recuperó". Entonces le comenté a Blanca Hauser que en mis

recuerdos conservaba una gran deuda de gratitud hacia él por su generosa ayuda en los difíciles momentos de mi iniciación como director de orquesta. "Es que Armando fue siempre un hombre generoso, desprovisto de sentimientos egoístas, al que muchos deben el éxito de sus carreras en el campo de la música, y que en su mayoría jamás lo han reconocido".

Por último le pregunté por su alejamiento de Chile y su resolución de quedarse en Ecuador. "Mire", me dijo, "Usted se tuvo que ir y yo me quise ir. No soportaba vivir en un régimen contrario a mis convicciones y principios. Armando, que como usted bien recuerda murió un año antes, no habría podido sobrevivir al drama que ocurrió después. Se me presentó la oportunidad aquí y no lo dudé. Estoy bien y me quieren. "No regresaré a Chile hasta que el destino me indique que ha llegado mi hora". Y así fue, en efecto[46].

Finalmente, desearía que estas líneas, redactadas en memoria de un músico injustamente marginado del reino de los elegidos por la historia musical chilena, me hayan permitido recrear, siquiera en alguna medida, el conjunto, la importancia y la magnitud de las vivencias que incidieron en la vida artística de Armando Carvajal. De partida reconozco que las palabras que he podido hilvanar en este escrito siempre serán insuficientes para conformar el espacio de una gran figura como fue la del Maestro.

Su huella es demasiado profunda para resumirla en la brevedad de un texto. Solo espero que en algún momento el tiempo permita establecer la extraordinaria dimensión de su persona y brindarle entonces el merecido tributo que la historia le ha hurtado y que no debe ser precisamente el que se manifiesta al calor de sentidas líneas, casi a manera de epitafio.

Maestro Agustín Cullell. Madrid, 2015

46 Blanca Hauser vivió en Quito hasta poco antes de su muerte, acaecida en Santiago el 28 de marzo de 1997. Sus restos fueron sepultados en Temuco, su ciudad natal.

Ilustraciones

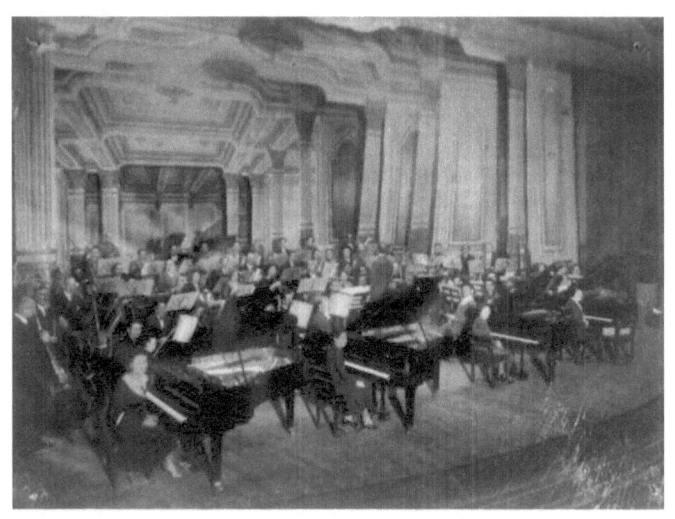

1933. Teatro Municipal de Santiago, presentación del *Concierto para cuatro pianos* de J. S. Bach-Vivaldi, Teatro Municipal de Santiago. Pianistas: Herminia Raccagni, Julia Searle, Rosita Renard, Rebeca Chechilnitzky. Director: Armando Carvajal. Orquesta de la Asociación Nacional de Conciertos Sinfónicos. Archivo Central Andrés Bello, Universidad de Chile. En Samuel Claro y otros 1989, Tomo I p. 285. Reproducción y derechos de publicación autorizados para la presente edición.

ca. 1934. Grupo de concertistas y directores de orquesta de actuación en el Teatro Municipal de Santiago. De izquierda a derecha: Armando Carvajal, 4º de pie. A su izquierda Andrés Segovia; a su derecha Theo Buchwald; sentado delante de Carvajal, Armando Palacios. Archivo Central Andrés Bellos, Universidad de Chile. En Samuel Claro y otros 1989, Tomo II p. 966. Reproducción y derechos de publicación autorizados para la presente edición.

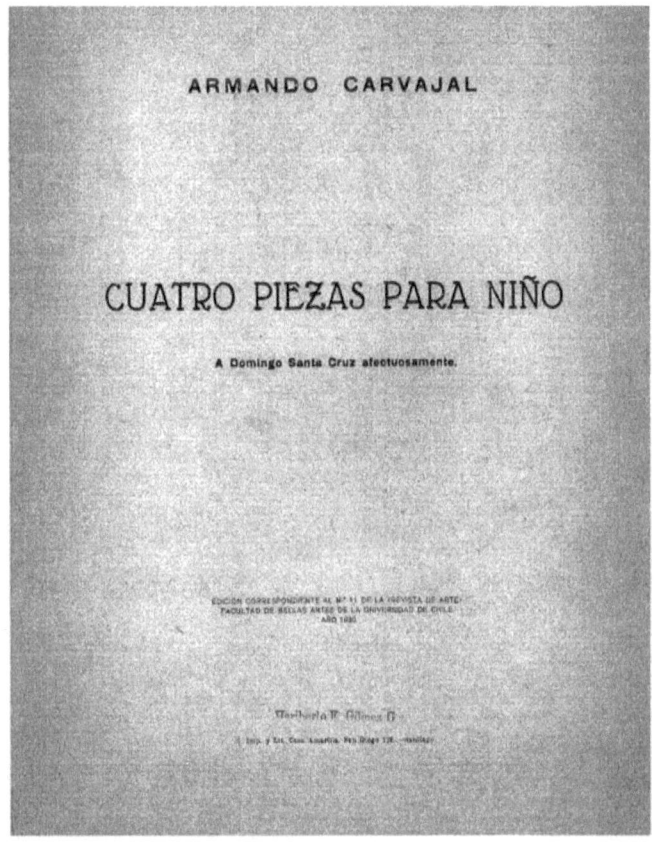

1936. *Cuatro piezas para niño*, para piano. Edición *Revista de Arte*, Facultad de Bellas Artes de la Universidad de Chile, N° 11, Portada. Colaboración de la Biblioteca de Música de la Facultad de Artes de la Universidad de Chile.

CENTENARIO
DE LA
UNIVERSIDAD DE CHILE

PRIMER FESTIVAL SINFONICO

ORQUESTA SINFONICA DE CHILE
DEL
INSTITUTO DE EXTENSION MUSICAL
DIRECTOR: A CARVAJAL
SOLISTA: BLANCA HAUSER
TEATRO MUNICIPAL
VIERNES 20 DE NOVIEMBRE 1942

1942. Portada del programa: Concierto de la Orquesta Sinfónica de Chile dirigida por Armando Carvajal en el Centenario de la Universidad de Chile. Colaboración de la Biblioteca de Música de la Facultad de Artes de la Universidad de Chile.

Anexos

Catálogo de obras de Armando Carvajal

1907	*Andante appasionato*, para piano. En Biblioteca Nacional Digital de Chile (BNDCH).
	Andante para cuarteto (BNDCH).
1936	*Cuatro piezas para niño*, para piano. 1. "Miniatura", 2. "Ronda", 3. "Tristeza", 4. "Marcha". Editada en 1936, *Revista de Arte* N° 11, Facultad de Bellas Artes de la Universidad de Chile. Santiago: Imp. y Lit. Casa Amarilla (BNDCH). Estreno 1937, Solista: René Amengual o Herminia Raccagni, Teatro del Conservatorio Nacional de Música.
1938	*Ocho piezas para niños*, para orquesta de cámara. 1. "Miniatura", 2. "Canon a la 5ª inferior", 3. "Greca", 4. "Canción de cuna". 5. "Ronda", 6. "Tristeza", 7. "Tonada triste", 8. "Marcha". Estreno 1938, Bogotá y Chile. Estrenos: Cuarto Centenario de Bogotá, Bogotá (1938), Santiago (1945) OSCH (BNDCH).
Obras sin datación	*Alegría*, para coro a cuatro voces. Texto: Pablo Neruda (BNDCH).
	Canción de cuna, para canto y piano. Texto: Armando Carvajal (BNDCH).
	Juego, para coro a tres voces iguales en estilo folklórico. Texto: A. Saavedra (BNDCH).
	Recuerdo, para canto y piano. Texto: Julio F. Arriagada (BNDCH).

Conferencia ilustrada y escritos de Armando Carvajal

1927	"Cultura musical chilena". Crónica musical. Conferencias. Mención en *Marsyas* I/8, p. 301.
1927	"El dedaje en la enseñanza del violín", *Marsyas* I/5, pp. 176-178.
1928	"Domingo Santa Cruz, compositor". *Revista de Arte* I/1, p. 58.

Conjuntos instrumentales ocasionales, orquestas identificables, orquestas nacionales establecidas bajo la dirección de Armando Carvajal

1915	Director ocasional de conjuntos orquestales de la ópera del Teatro Municipal.
1916-1920	Director de conjuntos de la ópera del Teatro Municipal.
1922	Director de la orquesta de conciertos sinfónicos del Teatro Municipal.
1924-1927	Director de conjuntos de cámara, sinfónicos y sinfónico-corales de la Sociedad Bach.
1926	Director de la Orquesta Municipal de Santiago.
1927-1928	Director de la orquesta para los conciertos sinfónicos de la Dirección General de Enseñanza Artística del Ministerio de Educación.
1928- 1933	Director de la orquesta para conciertos y las presentaciones de los cursos de ópera del Conservatorio Nacional de Música.
1930-1931	Director de la orquesta subvencionada en sus inicios por el Consejo de la Universidad de Chile y luego por aportes del gobierno.
1932-1938	Director de la Orquesta de la Asociación Nacional de Conciertos Sinfónicos.
1939-1940	Director ocasional de la orquesta transitoria, denominada Orquesta Sinfónica Nacional en proyecto de 1937.
1941-1946	Director Titular de la Orquesta Sinfónica de Chile
1945-1947	Director de la Orquesta de la Ópera del Teatro Municipal durante las temporadas de septiembre.
	Director de las presentaciones de los cursos de ópera del Conservatorio Nacional de Música.
	Director de los estrenos y representaciones del Cuerpo de Ballet del Instituto de Extensión Musical.
1947/1951/ 1960/1967	Director invitado a dirigir la Orquesta Sinfónica de Chile.

Obras de compositores chilenos dirigidas por Armando Carvajal[47]

Acevedo, Remigio

1940	*Caupolicán*, tragedia lírica en tres actos y ocho cuadros. Orquesta Sinfónica Nacional (OSN).

Allende, Pedro Humberto

1924	*La voz de las calles*, poema sinfónico para gran orquesta (1920). Conjunto instrumental ocasional (CIO).
1931	*Concierto sinfónico*, para violoncello y orquesta (1915). Orquesta de la Asociación Nacional de Conciertos Sinfónicos (OANCS). Solista: Adolfo Simek-Vojik. *Tres tonadas de carácter popular chileno*, para orquesta sinfónica (1925), OANCS.
1940	*Concierto sinfónico*, para violín y orquesta (1940), Orquesta Sinfónica Nacional (OSN) Solista: Fredy Wang.
1942	*Concierto en re*, para violín y orquesta (1940). Orquesta Sinfónica de Chile (OSCH). Solista: Fredy Wang. Centenario de la Universidad de Chile.

47 El listado de las obras de las siguientes páginas tuvo como bibliografía fundamental *Aulos* (1932-1934); *Boletín Latinoamericano de Música* (1937), Uruguay, Montevideo; *Marsyas* (1927-1928), Santiago; *Revista de Arte* (1934- 1939), Santiago: Facultad de Bellas Artes de la Universidad de Chile; Programas de conciertos de la Orquesta Sinfónica de Chile (1941-1944); *Revista Musical Chilena* (1945-1947), Santiago: Facultad de Artes, Universidad de Chile. Colaboraciones: Archivo de Música de la Biblioteca Nacional; Biblioteca de Música y Centro de Musicología, Facultad de Artes de la Universidad de Chile.

1932	*Escenas campesinas chilenas*, para grande orquesta (1914), OANCS.
1934	*La partida*, tonada para tres voces y orquesta (1933) OANCS. Solistas: Adriana Herrera, Fedora Barrios, Emma Bunster.

Amengual, René

1944	*El vaso*, para soprano y conjunto de cámara (1942) OSCH. Solista: Blanca Hauser.

Bisquertt, Póspero

1924	*La primavera helénica*, cuadro sinfónico (1919), CIO.
1924	*Taberna al amanecer* (1922), CIO.
1929	*Sayeda*, ópera ballet (1929), Orquesta Teatro Municipal (OTM)
1933	*La procesión del Cristo de Mayo*, cuadro sinfónico (1930), OANCS.
1935	*Destino*, poema sinfónico (1934), OANCS.
1936	*Nochebuena*, tríptico para gran orquesta (1935), OANCS.
1942	*Metrópoli*, Friso sinfónico para voces solistas y orquesta (sin fecha) OSCH. Estreno: Centenario de la Universidad de Chile. *Misceláneas*, suite sinfónica (1936) OSCH.
1944	*Juguetería*, suite infantil para orquesta (1943) OSCH.

Canales, Marta

1922	*Misa Eucarística*, para coro a seis voces, arpas, órgano y cuerdas (1922), CIO.
1924	*Elevación*, poema para arpa, órgano y cuerdas (sin fecha), CIO.

Carvajal, Armando

1944	*Ocho piezas para niños*, para orquesta de cámara (1938), OSCH.

Casanova, Juan

1931	*Cuatro bosquejos para gran orquesta* (sin fecha) OANCS.
1942	*El indio y el huaso* (1941), OSCH.

Cotapos, Acario

1942	"Entrada de los bárbaros", *Voces de gesta,* poema escénico para solista y orquesta (sin fecha). Solista: Blanca Hauser. OSCH.
1944	"Los lobos", *Voces de gesta,* poema escénico para solista y orquesta (sin fecha). Solista: Blanca Hauser. OSCH.

García, Fernando

1960	*Variaciones para orquesta* (1959), OSCH.

Isamitt, Carlos

1933	*Kúla ül pichichén,* tres canciones araucanas para soprano y orquesta (sin fecha) OANCS. Solista: Lila Cerda.
1936	*Suite Sinfónica* (sin fecha) OANCS.
1942	*El pozo de oro,* suite de ballet. "Introducción" y "Danza Final" (sin fecha) OSCh. Centenario de la Universidad de Chile.

Leng, Alfonso

1922	*La muerte de Alsino,* poema sinfónico (1920-1921) OANCS.
1933	*Canto de invierno* (1933) OANCS. *Dolora Nº1,* para orquesta (1920) OANCS. *Lass meine Tränen fliessen,* para canto y orquesta (1918) OANCS. Solista: Blanca Hauser.
1936	*Fantasía para piano y orquesta* (1936) OANCS. Solista: Herminia Raccagni.
1942	*Doloras,* para orquesta (1920) OSCH. *Preludios orquestales* (1912) OSCH.

Letelier, Alfonso

1936	*Balada y canción,* para voz y orquesta sinfónica (1936) OANCS. Solista: Marta Petit.
1939	*Canciones de cuna,* para voz femenina y orquesta de cámara (1939) CIO. Solista: Lila Cerda.
1940	*Vida del campo,* movimiento sinfónico para piano y orquesta (1937) OSCH. Solista: Hugo Fernández.

1942	*Soneto de la Muerte Nº 1*, poema dramático para voz femenina y orquesta (1943-1948). Texto: Gabriela Mistral. OSCH. Solista: Blanca Hauser. Estreno: Centenario de la Universidad de Chile.
1944	*Soneto de la Muerte Nº 2*, poema dramático para voz femenina y orquesta (1943-1948). Texto: Gabriela Mistral OSCH. Solista: Blanca Hauser.

Mackenna, Carmela

1934	*Concierto para piano y orquesta de cámara* (1933) OANCS. Solista: Herminia Raccagni.

Negrete, Samuel

1934	*Escenas sinfónicas*, para gran orquesta (1933) OANCS.

Pereira, Celerino

1924	*Minuetto*, para orquesta de cuerdas (ca. 1903/1904)

Santa Cruz, Domingo

1937	*Cinco piezas*, para orquesta de cuerdas (1937) OANCS.
1942	*Cantata de los ríos de Chile*, para coro mixto y orquesta (1941) OSCH. Centenario de la Universidad de Chile.
1943	*Variaciones en tres movimientos para piano y orquesta* (1943) OSCH. Solista: Hugo Fernández.
1946	*Preludios dramáticos*, para orquesta (1946) OSCH.

Soro, Enrique

1924	*Impresiones líricas*, para piano y orquesta de cuerdas (1908) CIO Solista: Alberto Spikin.
1931	*Gran concierto en re mayor*, para piano y orquesta (1918), OANCS. Solista: Armando Palacios. *Suite Nº 2*, para orquesta (1931) OANCS.
1941	"Hora mística". *Suite Sinfónica Nº 2* (1919) OSCH.

| 1942 | *Tres aires chilenos*, para orquesta sinfónica (1942) OSCH. |
| 1946 | *Suite en estilo antiguo*, para gran orquesta (1943) OSCH. |

Urrutia, Jorge

1939	*Dos canciones campesinas chilenas*, para soprano y contralto con cuerdas arpa y guitarra. CIO. Solistas: Lila Cerda y Elba Fuentes.
1942	"Danza de los campos infecundos", *La guitarra del diablo* ballet para orquesta (1941) OSCH. Estreno: Centenario de la Universidad de Chile
1942	*Pastoral de Alhué*, para orquesta de cámara (1942) OSCH. Centenario de la Universidad de Chile.
1944	"Danza triunfal del diablo", *La guitarra del diablo*, ballet para orquesta (1942) OSCH.

Solistas nacionales en obras del repertorio universal dirigidas por Armando Carvajal

Obras para cello y orquesta

Franulic, Dobrila

Saint-Saens, C.	*Concierto para violonchelo en* la *menor, Op. 33*

Simeck-Vojik, Adolfo

Haydn, J.	*Concierto en re mayor*

Obra para clarinete y orquesta

Toro, Julio

Debussy, C.	*Rapsodia en si bemol*

Obras para piano y orquesta

Arrau, Claudio

Beethoven, L. van	*Concierto N° 3 en do menor, Op. 37*
	Concierto N° 5 en mi b mayor, Op. 73
Chopin, F.	*Concierto N° 1 en mi menor, Op. 11*
Grieg, E.	*Concierto en la menor, Op. 16*
Liszt, F.	*Concierto N° 2 en la mayor*

Mozart, W. A	Concierto en re mayor, K. 537
Schumann, R.	Concierto en la menor, Op. 54
Strauss, R.	Burlesca en re menor
Tchaikovsky, P. I.	Concierto Nº 1 en si b menor, Op. 23
Weber, C. M. von	Konzertstück en fa menor, Op. 79

Fernández, Hugo

Beethoven, L. van.	Concierto Nº 3 en do menor, Op. 37
Chopin, F.	Andante Spianato y Polonesa
Liszt, F.	Concierto en sol mayor
Prokofiev, S.	Concierto Nº 3 en do mayor, Op. 26
Schumann, R.	Concierto en la menor, Op. 54
Strauss, R.	Burlesca en re menor

Gacitúa, Oscar

Rachmaninoff, S.	Concierto Nº 2 en do menor, Op. 18

Palacios, Armando

Bortkiewicz, S.	Concierto en si b mayor, Op. 16
Falla, M. de	Noches en los jardines de España
Franck, C.	Variaciones sinfónicas
Grieg, E.	Concierto en la menor, Op. 16
Liszt, F.	Concierto Nº 1 en mi b mayor, Op. 23
Mozart, W. A.	Concierto en si b mayor
Tchaikovsky, P. I.	Concierto Nº 1 en si b menor, Op. 23

Raccagni, Herminia

Casella, A.	Scarlattiana Op. 44
Grieg, E.	Concierto en la menor, Op. 16

Liszt, F.	Concierto Nº 1 en mi b mayor, Op. 23
	Concierto Nº 2 en la mayor
Rachmaninoff, S.	Concierto en do menor, Op. 18

Renard, Rosita

Beethoven, L. van	Concierto Nº 4 en sol mayor, Op. 58
Brahms, J.	Concierto Nº 1 en si b mayor, Op. 83
Chopin, F.	Concierto Nº 2 en fa menor, Op. 21
Grieg, E.	Concierto en la menor, Op. 16
Liszt, F.	Concierto Nº 1 en mi b mayor, Op. 23
Mozart, W.A.	Concierto en re mayor, K. 537
Rachmaninov, S.	Concierto Nº 2 en do menor, Op. 18
Saint-Saens, C.	Concierto para piano en sol menor, Op. 22
Schumann, R.	Concierto en la menor, Op. 54
Strauss, R.	Burlesca en re menor
Tchaikovsky, P. I.	Concierto Nº 1 en si b menor, Op. 23

Tapia, Arnaldo

Beethoven, L. van	Concierto Nº 3 en do menor, Op. 37
Grieg, E.	Concierto en la menor, Op. 16

Obras para violín y orquesta

Tevah, Víctor

Beethoven, L. van	Concierto en re mayor, Op. 61
Brahms, J.	Concierto en re mayor, Op. 77
Mendelssohn. F.	Concierto en mi menor, Op. 64
Mozart, W.A.	Concierto Nº 4 en re mayor, K. 218
Ravel, M.	Tzigane
Saint-Saens, C.	Introducción y Rondó Caprichoso, Op. 28
Paganini, N.	Concierto en re mayor, Op. 6

Vieuxtemps, H.	Balada y Polonesa
Vivaldi, A.	Concierto en do menor
Wieniawski, H.	Concierto Nº 2 en re menor, Op. 22

Obras para dos o más solistas instrumentales

Chechilnitzky, R.; Raccagni, H.; Renard, R.: Searle, J.

Bach, J. S.-Vivaldi	Concierto en La menor para cuatro pianos

Chechilnitzky, R.; Santander, I.; Searle, J.

Bach, J. S.	Concierto en do mayor para tres pianos

Fernández H., Spikin A.

Bach, J. S.	Concierto en do menor para dos pianos

Obras para voz y orquesta de cámara o sinfónica

Cerda, Lila

Ravel, M.	Shéhérazade
Beethoven L. van.	"Aria de Marcelina", Fidelio.
Pergolesi, G. B.	Aria "Serpina pensereto Stizzoso..." La Serva Padrona.

Hauser, Blanca

Wagner, R.	"Sueño de Elsa", Lohengrin
	"Aria de Elizabeth". Tannhäuser
	"Preludio y Muerte de Amor", Tristán e Isolda
	"Balada de Senta", El Buque Fantasma

Herrera, Adriana

Dooren, E. van	"Canción Festiva"
Strauss, R.	*Cuatro canciones Op.27*. "A mi hijo", "Cecilia", Himno al amor", "Mañana"
Wagner, R.	"Plegaria de Elizabeth", *Tannhäuser*

Petit, Marta

Debussy, C.	*Trois ballades de François Villon*
	"Preludio" y "Aria". *L'enfant prodigue*
	La damoiselle élue

Hauser, Blanca (S), Carmen Suárez (C), Oscar Ilabaca (T), Alberto López (B), Coros

Beethoven L. van	*Sinfonía Nº 9 en re menor, Op. 125*

Bibliografía

ALDUNATE, MARÍA. 1936. "La Asociación Nacional de Conciertos Sinfónicos". *Boletín Latinoamericano de Música*, Montevideo, Vol. III, pp. 179-196.

ARRIETA CAÑAS, LUIS. 1927. *Críticas y crónicas musicales*. Santiago: Cisneros.

BECKWITH, JOHN. 2006. *In Search of Alberto Guerrero*. Waterloo, Ontario, Canada: Wilfred Laurier University Press.

BIBLIOTECA NACIONAL. 1989. *Catálogo de Compositores Chilenos*. Partituras Microfilmadas. Santiago: Biblioteca Nacional. Sección Música y Medios Múltiples, pp. 25-26.

BISQUERTT, PRÓSPERO. 1922. Concierto Sinfónico de Carvajal. *La muerte de Alsino* de Leng. *Música* III/6 y 7, p. 2

BUSTOS, RAQUEL. 1976. "Catálogo de la obra musical de Enrique Soro". *Revista Musical Chilena* XXX/135-136, pp. 77-99.

------------. 1990. "Nuevos aportes al estudio de Pedro Humberto Allende". *Revista Musical Chilena* XLIV/174, pp. 27-56.

-------------. 2013. *La mujer compositora y su aporte al desarrollo musical chileno*. Santiago: Ediciones UC.

-------------. 2015. *Presencia de la mujer en la música chilena*. Buenos Aires: Editorial LibrosEnRed.

CASARES, EMILIO (Director y Editor). 1999-2002. *Diccionario de la Música Española e Hispanoamericana* [DMEH].

Madrid: Sociedad General de Autores y Editores [SGAE], Tomos 1-10.

CARVAJAL, ARMANDO. 1927. "El dedaje en la enseñanza del violín", *Marsyas* I/5, pp. 176-178.

CLARO, SAMUEL Y JORGE URRUTIA. 1973. *Historia de la música en Chile*. Santiago: Editorial Orbe.

CLARO, SAMUEL Y OTROS. 1989. *Iconografía musical chilena*. Santiago: Ediciones de la Universidad Católica de Chile. Tomos I-II.

CLARO, SAMUEL. 1993. *Rosita Renard*. Santiago: Editorial Andrés Bello.

CULLELL, AGUSTÍN. 2013. "Crónica del Histórico conflicto que afectó a la Orquesta Sinfónica de Chile entre el 29 de abril y el 29 de diciembre de 1959. *Anales del Instituto de Chile*. Santiago: Instituto de Chile. Vol. XXXII, pp. 135-150.

E.L.P. 1937. "La Orquesta de la Asociación Nacional de Conciertos Sinfónicos". *Revista de Arte* III/14, pp. 39-41.

EHRMANN-EWART, HANS. 1957 Crítica de Ballet."Milagro en la Alameda". *Anales de la Universidad de Chile* CXV/107-108, pp. 453-454.

MERINO, LUIS. 1979. "Catálogo de la obra musical de Domingo Santa Cruz". *Revista Musical Chilena* XXXIII/146-147, pp. 62-79.

--------------. 1983. "Nuevas luces sobre Acario Cotapos". *Revista Musical Chilena* XXXVII/159, pp. 3-49.

--------------. 1984. "Claudio Arrau en la historia musical chilena". *Revista Musical Chilena* XXXVIII/161, pp. 5-34.

PEÑA, CARMEN. 1983. "Aporte de la Revista *Marsyas* (1927-1928) al medio musical chileno". *Revista Musical Chilena*, XXXVII/160, pp. 47-75.

-----------. 1987. "Bibliografía de los escritos de Dn. Domingo Sta. Cruz". *Revista Musical Chilena* XXLI/167, pp. 16-21.

-----------. 2013. "Aníbal Aracena Infanta (1881-1951)". Perfil de una infatigable trayectoria dedicada al "Divino Arte": período 1900-1930. *Anales del Instituto de Chile*. Vol. XXXII, pp. 150-181.

PEREIRA SALAS, EUGENIO. 1957. *Historia de la música en Chile* (1850-1900), Santiago: Publicaciones de la Universidad de Chile

QUIROGA, DANIEL. 1947. Crónica. "Concierto Festival Manuel de Falla". *Revista Musical Chilena* II/17-18, pp. 41-43.

S.V. [Salas Viu, Vicente].1945. "Crónica musical". Conciertos. Orquesta Sinfónica de Chile. *Revista Musical Chilena* I/6, pp. 23-24.

--------------------. 1946a. Crónica "Primeros conciertos de la Temporada Sinfónica". *Revista Musical Chilena* II/12 p. 33.

--------------------. 1946b. Crónica. "Conciertos de Carvajal y Sandor en la clausura de la Temporada Sinfónica". *Revista Musical Chilena* II/15 pp. 31-32.

SALAS VIU, VICENTE. 1947. "El público y la creación musical" 2ª parte. *Revista Musical Chilena* III/20-21, pp. 22-28.

-------------------------. 1951. *La Creación musical en Chile. 1900-1950*. Santiago: Ediciones Universidad de Chile.

SANDOVAL, LUIS. 1911. *Reseña histórica del Conservatorio Nacional de Música y Declamación*. Santiago: Imprenta Gutenberg.

SANTA CRUZ, DOMINGO. 1933. "La vida musical del presente". Chile. Los conciertos sinfónicos. *Aulos*, I/6, p. 17.

-------------------. 1945. "La música contemporánea en los conciertos". *Revista Musical Chilena* I/ 1, pp. 17-21.

––––––––––––––––––. 1950-1951. "Mis recuerdos sobre la Sociedad Bach". *Revista Musical Chilena* XL/40, pp. 8-62.

––––––––––––––––––. 1960a. "Antepasados de la Revista Musical Chilena". *Revista Musical Chilena* XIV/71, pp. 17-33.

––––––––––––––––––. 1960b. "El Instituto de Extensión Musical, su origen, fisonomía y objeto". *Revista Musical Chilena* XIV/73, pp. 7-38.

––––––––––––––––––. 2008. *Mi vida en la música*. Raquel Bustos (editora y revisora musicológica). Santiago: Ediciones Universidad Católica.

STEVENSON, ROBERT. 1987. "Nino Marcelli". Fundador de la Orquesta Sinfónica de San Diego. *Revista Musical Chilena* XLI/167, pp. 26-43.

UZCÁTEGUI, EMILIO. 1919. *Compositores chilenos contemporáneos*. Santiago: Imprenta y Encuadernación América.

VIAL, GONZALO. 2009. *Chile cinco siglos de historia*. Santiago: Empresa Editora Zig-Zag, S.A.

Anales, boletines y revistas

ANALES DE LA UNIVERSIDAD DE CHILE, Santiago: Vicerrectoría de Extensión y Comunicaciones, Universidad de Chile.

ANALES DEL INSTITUTO DE CHILE, Santiago: Instituto de Chile.

AULOS (1932-1934), Santiago.

BOLETÍN DE LA REVISTA DE ARTE (1939-1940), Santiago: Facultad de Bellas Artes de la Universidad de Chile.

BOLETÍN LATINOAMERICANO DE MÚSICA (1937), Uruguay, Montevideo.

MARSYAS (1927-1928), Santiago.

MÚSICA (1920-1924), Santiago.

REVISTA DE ARTE (1934-1939), Santiago: Facultad de Bellas Artes, Universidad de Chile.

REVISTA MUSICAL CHILENA, Santiago: Facultad de Artes, Universidad de Chile.

ZIG-ZAG (1905-1964), Santiago: Editorial Zig -Zag.

Sitios web

www.anales.uchile.cl

www.bibliotecanacionaldigital.cl

http://es.wikipedia.org/wiki/Armando_Carvajal

www.memoriachilena.cl/602/w3-channel.html

www.revistadearte.uchile.cl/index.php/

www.revistamusicalchilena.uchile.cl

Listado selectivo de nombres

Aguirre Cerda, Pedro	García Guerrero, Alberto
Aldunate, María	Garrido, Pablo
Alessandri Palma, Arturo	Giarda Luigi Stefano
Alessandri Rodríguez, Arturo	Godoy, Pedro
Allende, Adolfo	González Videla, Gabriel
Allende, Pedro Humberto	González, Eugenio
Amengual, René	Haas, Andrée
Aracena Infanta, Aníbal	Hauser, Blanca
Balmaceda, José Manuel	Humeres, Carlos
Arrau, Claudio	Ibáñez, Carlos
Becerra, Gustavo	Isamitt, Carlos
Bello, Andrés	Latcham, Ricardo
Bisquertt, Próspero	Ledermann, Ernesto
Blanche, Bartolomé	Leng, Alfonso
Blin, Rebeca	Lira, Gustavo
Carvajal, Héctor	Lyon, Gustavo
Carvajal, Juan Bautista	Marcelli, Nino
Casanova Vicuña, Juan	Melo Cruz, Héctor
Cavalli, R.	Montero, Juan Esteban
Cerda, Lila	Mutschler, Luis
Chechilnitzky, Rebeca	Navarrete, Mariano
Dávila, Carlos	Negrete, Samuel
Desjardins, Adolphe	Neruda, Pablo
Fernández, Hugo	Orrego Salas, Juan
Fischer Werner	Orrego, Fernando
Galdames, Luis	Ortiz, Emma

Rossel, Julio	Spikin, Alberto
Salas Viu, Vicente	Tevah, Víctor
Salas, Filomena	Thévenez, Margarita
Salvati, Renato	Valle, Eliana
Santa Cruz, Domingo	Varalla, José
Searle, Julia,	Yarza, Vicente
Soro, Enrique	

ÍNDICE

Prólogo 5

Primera parte. Armando Carvajal Quiroz (1893-1972)
Raquel Bustos Valderrama 9

Introducción 11

Años de formación; primeros pasos como violinista
y docente 13

Inicios de su relación con el Teatro Municipal
y de su vida profesional como director
de conciertos sinfónicos 17

El vínculo con Domingo Santa Cruz
y la Sociedad Bach 19

Director del Conservatorio Nacional
de Música reformado 27

Su aporte en la organización de la Facultad
de Bellas Artes de la Universidad de Chile 33

Sus esfuerzos por establecer los conciertos sinfónicos.
Carvajal decano de la Facultad de Bellas Artes 37

En la Asociación Nacional de Conciertos Sinfónicos
y director de la Orquesta de la Asociación 41

Armando Carvajal en cargos paralelos 43

Retorno a sus actividades predilectas:
el Conservatorio y los conciertos sinfónicos 47

Su participación en la génesis del Instituto
de Extensión Musical. Director de la Orquesta
Sinfónica de Chile 61

La postergación, el alejamiento del Conservatorio
y el ocaso 65

Párrafos finales 75

**Segunda parte. Mis recuerdos sobre una figura
excepcional del movimiento sinfónico en Chile
Agustín Cullell Teixidó** 77

Ilustraciones 111

Anexos 117

Catálogo de obras de Armando Carvajal 119

Conferencia ilustrada y escritos de Armando Carvajal 121

Obras de compositores chilenos dirigidas
por Armando Carvajal 125

Solistas nacionales en obras del repertorio universal
dirigidas por Armando Carvajal 131

Bibliografía 137

Listado selectivo de nombres 145

Editorial LibrosEnRed

LibrosEnRed es la Editorial Digital más completa en idioma español. Desde junio de 2000 trabajamos en la edición y venta de libros digitales e impresos bajo demanda.

Nuestra misión es facilitar a todos los autores la edición de sus obras y ofrecer a los lectores acceso rápido y económico a libros de todo tipo.

Editamos novelas, cuentos, poesías, tesis, investigaciones, manuales, monografías y toda variedad de contenidos. Brindamos la posibilidad de comercializar las obras desde Internet para millones de potenciales lectores. De este modo, intentamos fortalecer la difusión de los autores que escriben en español.

Ingrese a www.librosenred.com y conozca nuestro catálogo, compuesto por cientos de títulos clásicos y de autores contemporáneos.

www.ingramcontent.com/pod-product-compliance
Lightning Source LLC
Chambersburg PA
CBHW030748180526
45163CB00003B/948